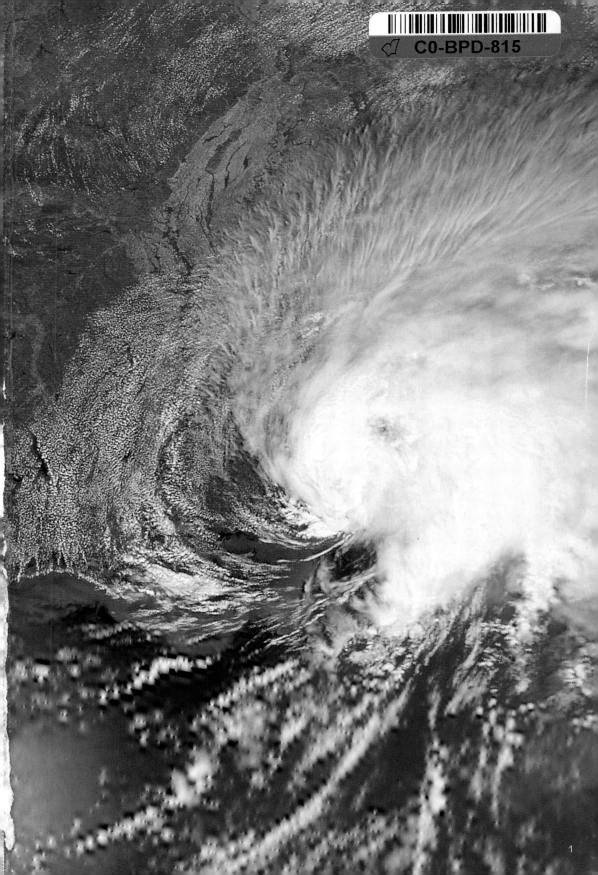

1

"The more precisely the position is determined, the less precisely the momentum is know in this instant, and vice versa."

Werner Heisenberg, Uncertainty principle

Elle tourne et tourne jusqu'à en perdre la raison. Mais ne serait-ce pas plutôt l'Orient qui nous échappe ?

Dizzyness is a productive state of mind. In transdisciplinary design, dizzyness is the researcher's busyness.

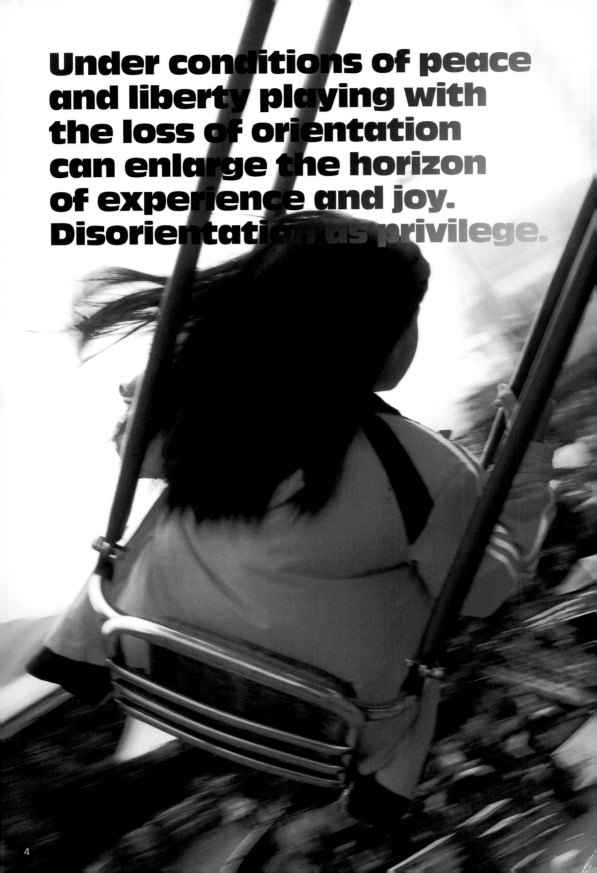

Under conditions of peace and liberty playing with the loss of orientation can enlarge the horizon of experience and joy. Disorientation as privilege.

« Mais s'il arrive, par malheur, que nous soyons désorientés, la sensation d'anxiété et même de terreur qui accompagne cette perte de l'orientation nous révèle à quel point en dépendent nos sentiments d'équilibre et de bien-être. Le mot même de 'perdu' (get lost) signifie, dans notre langue bien autre chose qu'une simple incertitude géographique : il comporte un arrière-goût de désastre complet. »

Kevin Lynch, The image of the City

Savourer de ne plus connaître précisément son chemin, éviter celui qui vous amènerait trop directement au but, pérégriner au hasard, perdre volontairement sa piste, essayer d'oublier d'où l'on vient, où l'on se trouve et où se situe sa destinée. Apprécier de ne plus comprendre les relations entre les éléments se trouver volontairement perdu au milieu d'informations dont on ne parvient pas vraiment à faire usage. Se plonger dans le chaos non pas pour ordonner mais pour jouir du dépassement des schémas simplistes. Apprendre à se perdre pour finalement mieux distinguer son chemin. Choisir enfin d'aborder la désorientation comme un potentiel et non comme « cet arrière-goût de désastre complet » que décrit Kevin Lynch.

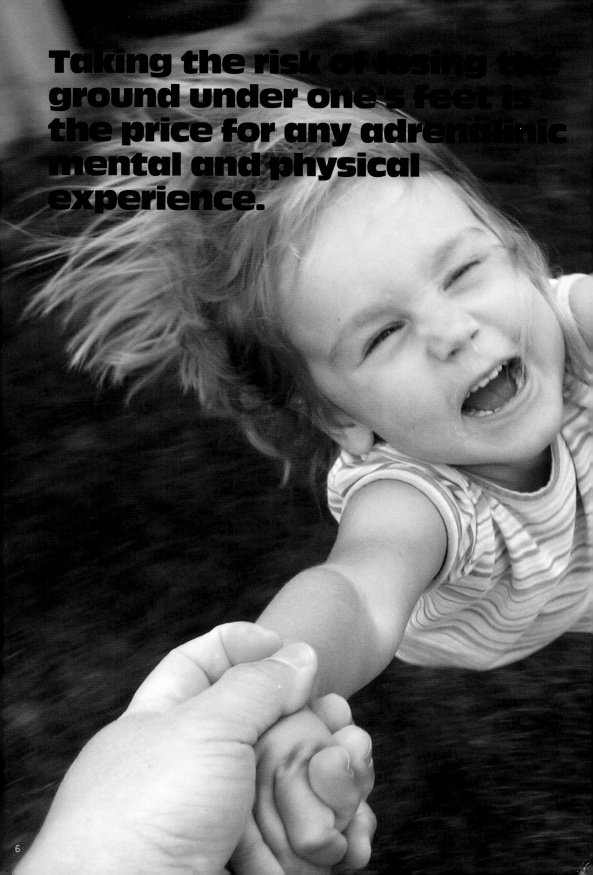

Taking the risk of losing the ground under one's feet is the price for any adrenalinic mental and physical experience.

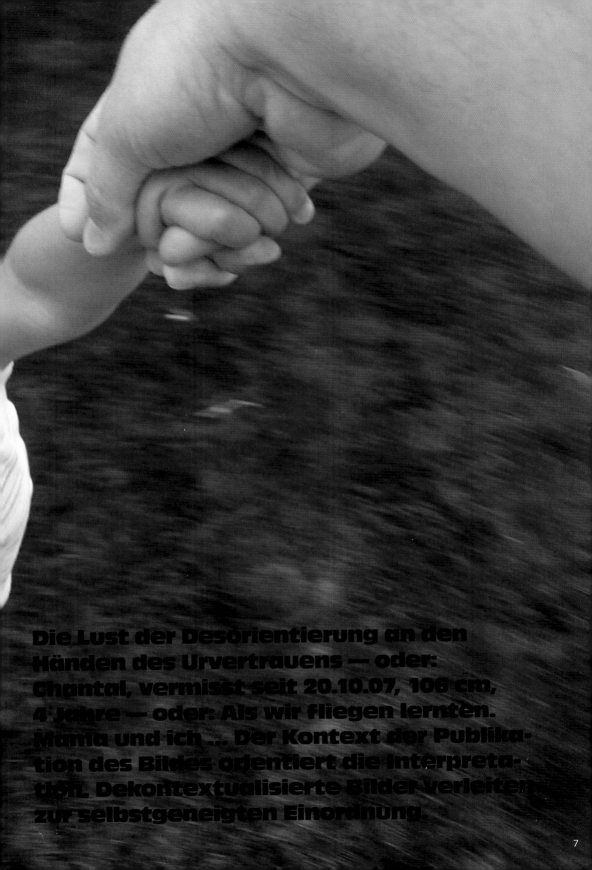

Die Lust der Desorientierung an den Händen des Urvertrauens — oder: Chantal, vermisst seit 20.10.07, 106 cm, 4 Jahre — oder: Als wir fliegen lernten. Mama und ich ... Der Kontext der Publikation des Bildes orientiert die Interpretation. Dekontextualisierte Bilder verleiten zur selbstgeneigten Einordnung.

„Tanz vermittelt, erhält und erzeugt Vorstellungen über Körperlichkeit und Bewusstsein sowie soziale, politische, ethische und religiöse Inhalte. Tanz und auch andere Spielarten kunstvoller und konzentrativer körperlicher Bewegung sind deshalb von besonderer Bedeutung für Prozesse kultureller Identitätsfindung [...]. Tanz wird in unseren Breitengraden an den gesellschaftlichen Rand gedrängt und diese Marginalisierung bedeutet Verlust an einzigartigem Potential."
Marianne Nürnberger

Das überwältigende Gefühl, wenn anfangs monotone Bewegungen den Geist frei werden lassen und zu einer entfesselten, befreiten, tranceartigen Orientierungslosigkeit führen.

Se perdre encore pour retrouver d'autres orientations.

There are two conditions for depicting a sense of depth on a two-dimensional plane: either there is parallax and perspective, or there is a vortex. What a shot: one gets sucked into that optical black hole.

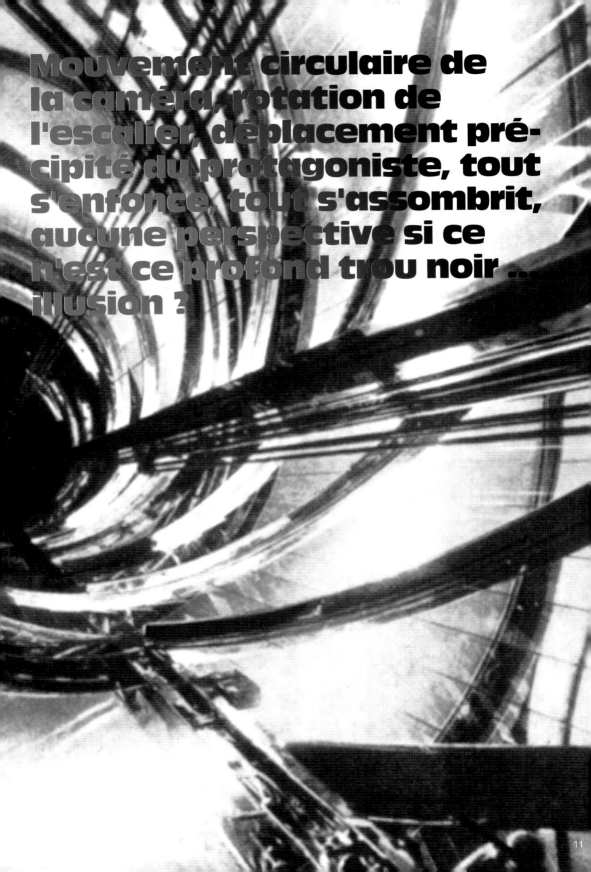

Mouvement circulaire de la caméra, rotation de l'escalier, déplacement pré-cipité du protagoniste, tout s'enfonce, tout s'assombrit, aucune perspective si ce n'est ce profond trou noir ... illusion ?

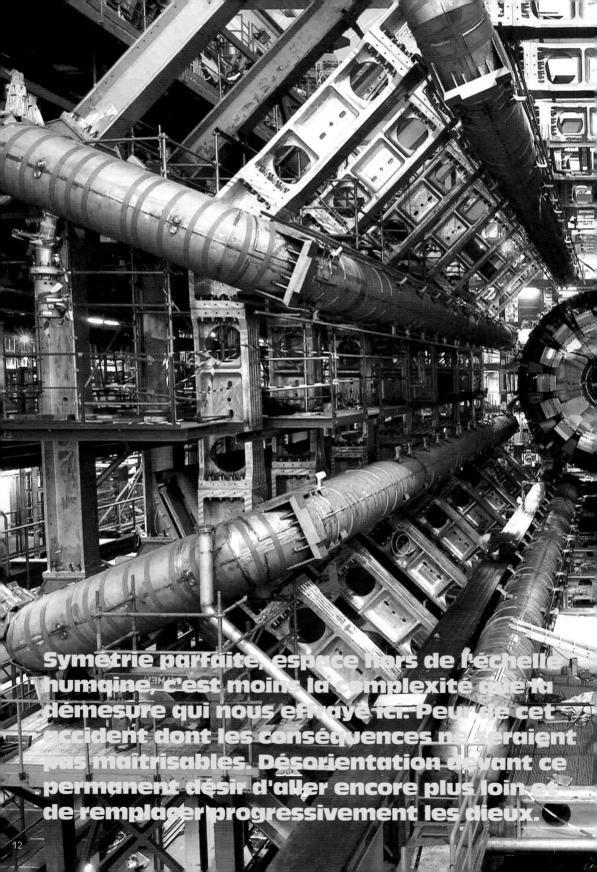

Symétrie parfaite, espace hors de l'échelle humaine, c'est moins la complexité que la démesure qui nous effraye ici. Peur de cet accident dont les conséquences ne seraient pas maîtrisables. Désorientation devant ce permanent désir d'aller encore plus loin et de remplacer progressivement les dieux.

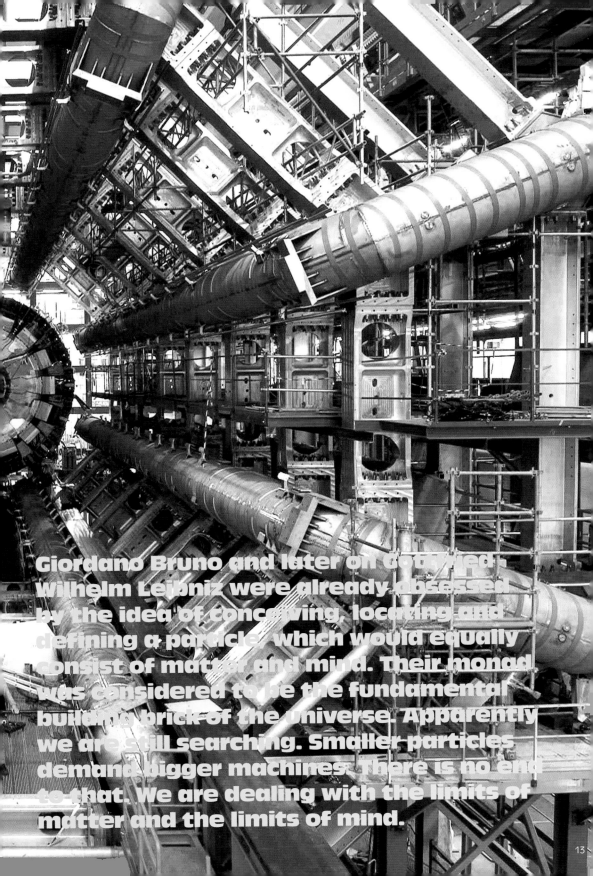

Giordano Bruno and later on Gottfried Wilhelm Leibniz were already obsessed by the idea of conceiving, locating and defining a particle, which would equally consist of matter and mind. Their monad was considered to be the fundamental building brick of the universe. Apparently we are still searching. Smaller particles demand bigger machines. There is no end to that. We are dealing with the limits of matter and the limits of mind.

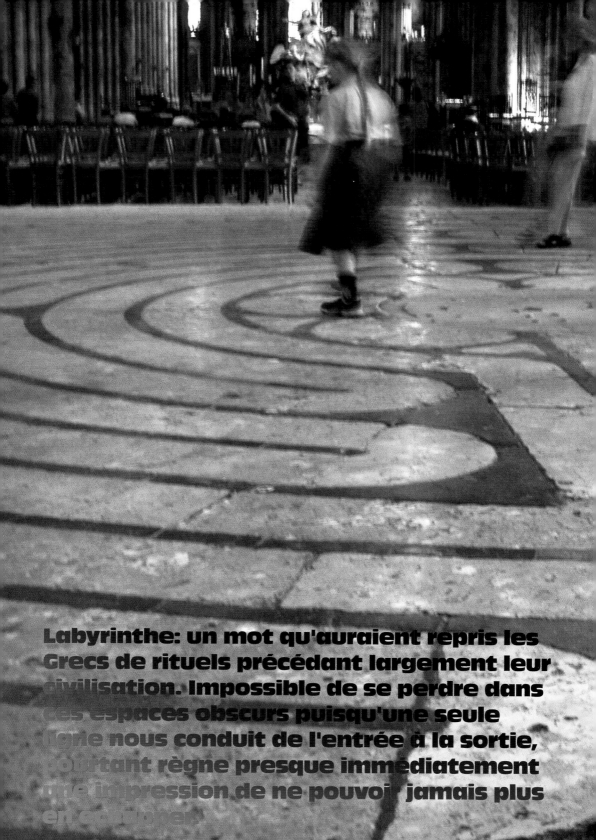

Labyrinthe: un mot qu'auraient repris les Grecs de rituels précédant largement leur civilisation. Impossible de se perdre dans ces espaces obscurs puisqu'une seule ligne nous conduit de l'entrée à la sortie, pourtant règne presque immédiatement une impression de ne pouvoir jamais plus en échapper.

**Desorientiert
durch die Ano-
nymität einer
Information**

**Désorientés par
le manque de re-
lation entre les
informations**

**Disoriented
by incomplete
information**

**Desorientiert
durch die Kom-
plexität einer
Information**

**Désorientés par
la non-confirmité
d'une information**

**Desorientiert
durch die Gene-
ralisierung des
Marketings**

**Disoriented
by a lack of
information**

**Désorientés par
le contrôle de
l'information**

Desorientiert durch mangelnde Sprachbe- herrschung

Disoriented by a lack of relation- ship with the information

Desorientiert durch fehlende Differenzierung

Desorientiert durch die Unbe- stimmtheit einer Information

Désorientés par la taille de cette information

Disoriented by the inconsistency of the information

Désorientés par des informations inclassifiables

Disoriented by disinformation

Umberto Eco unterscheidet drei historische Formen des Labyrinths. Zum Ersten das Labyrinth des König Minos, das als völlig regelmässige Anlage nur einen Weg ins Zentrum kennt, wo Minotaurus wartet. Die zweite Form ist die des barock-manieristischen Labyrinths, also des Irrgartens, und zum Dritten die postmoderne Variante des Labyrinths als Netzwerk oder, um es mit Deleuze und Guattari zu sagen, als Rhizom.

Vgl. Umberto Eco, Eine Nachschrift zum Namen der Rose

Any labyrinth is a dynamic labyrinth when activated. It is the ultimate metaphor for the motor of the mind: the endless cycle of memory and imagination.

Der Orientierungslosigkeit während der Wanderung entspricht die Orientierungslosigkeit beim Schreiben. [1] Oder wirkt Schrift und Literatur gerade ordnungsstiftend? [2] Wie desorientiert oder im Gegenteil organisiert der Erzähler seinen Stoff formt, ist relativ. Erkennbar ist ein Korrespondenzverhältnis zwischen labyrinthischer Wanderung und labyrinthischem Text. [1] Claudia Albes, Die Erkundung der Leere, [2] Thomas Kastura, Geheimnisvolle Fähigkeit zur Transmigration

The optical illusion of a painted vortex is a carefully defined act of scenography: while walking the spiral, a dazzling dizziness is provoked by the pull of the center.

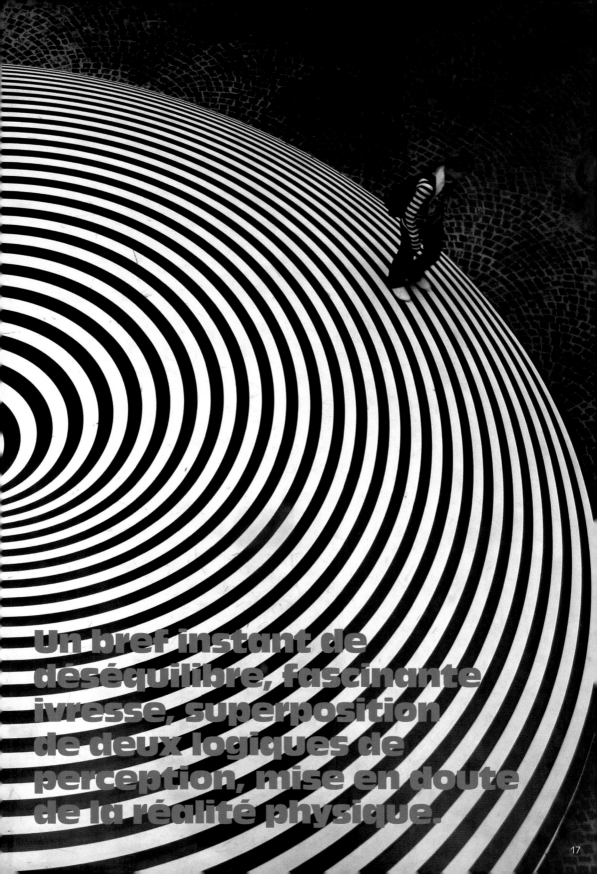

Un bref instant de deséquilibre, fascinante ivresse, superposition de deux logiques de perception, mise en doute de la réalité physique.

À l'enfant perdu qui courait sans fin dans la savane en quête de son chemin, le sage dit : « Si tu as la sensation de tourner en rond et de ne plus pouvoir sortir des hautes herbes, alors regarde le soleil au levant, et cours vers lui aussi vite que tu peux. Là, tu verras les jours incessamment se lever, à rebours du chemin que trace le soleil dans le ciel. En revanche, si tu t'avises de suivre sa trajectoire en regardant vers le couchant pour le suivre, alors tu le verras t'indiquer un point de mire toujours identique, sans jamais que tu ne puisses l'atteindre. De voir ainsi le couchant n'en plus finir à force de courir vers lui, tu deviendras fou, car le jour et la nuit auront disparu. »

Proverbe Africain

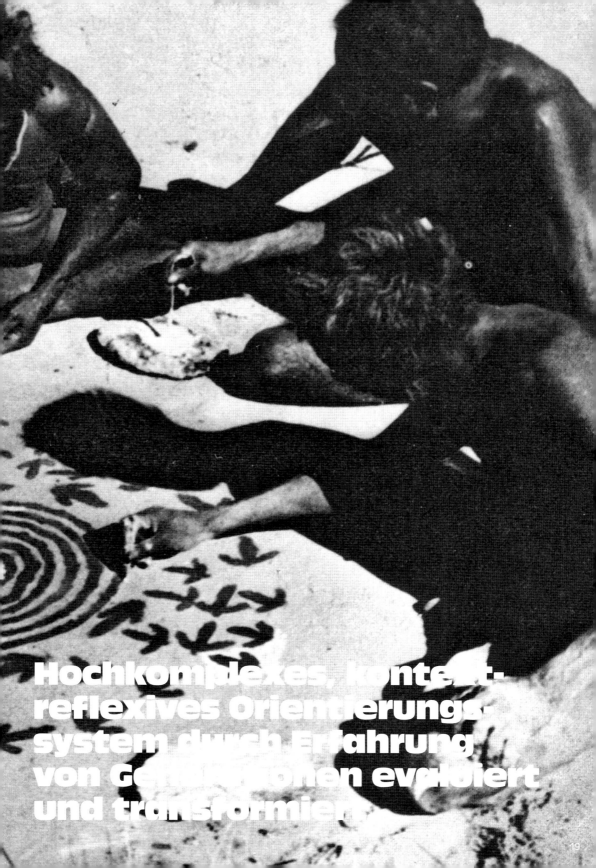

Hochkomplexes, kontext-reflexives Orientierungs-system durch Erfahrung von Generationen evolüiert und transformiert.

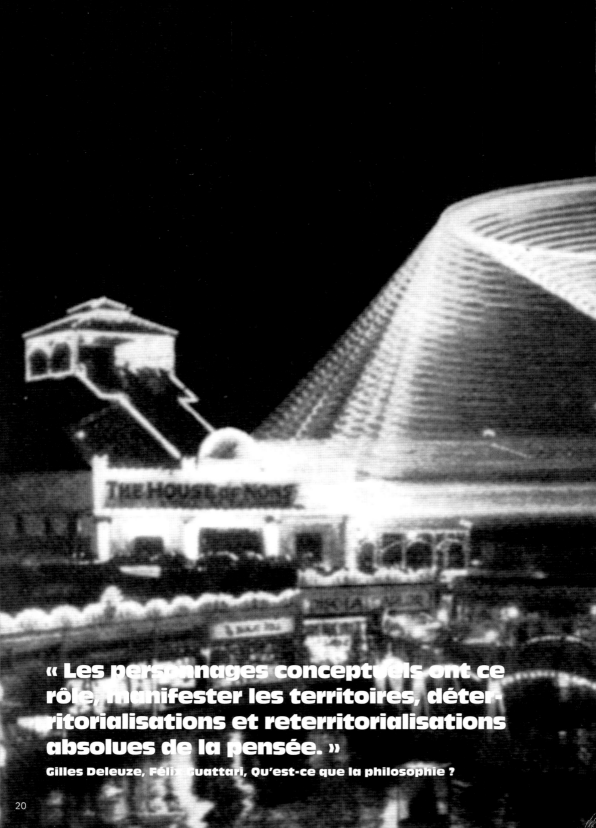

« Les personnages conceptuels ont ce rôle, manifester les territoires, déterritorialisations et reterritorialisations absolues de la pensée. »

Gilles Deleuze, Félix Guattari, Qu'est-ce que la philosophie ?

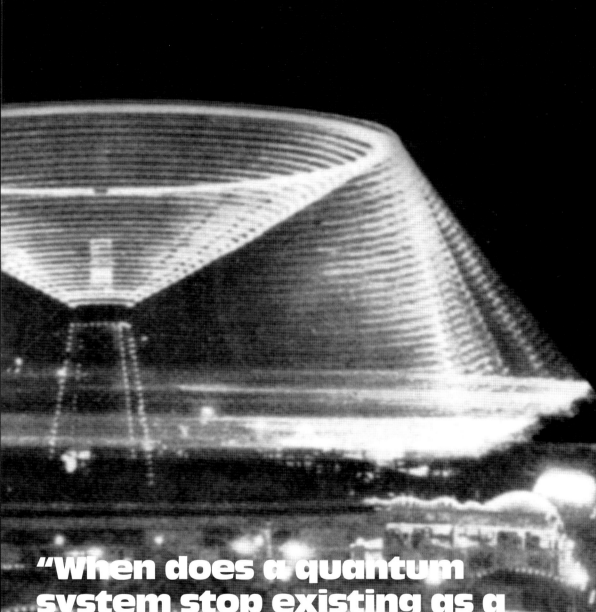

"When does a quantum system stop existing as a mixture of states and becom one or the other?"

Erwin Schrödinger ('Schrödinger's Cat')

Désorientés par l'inexplicable, par le monstrueux, par nos lointaines origines, par ce que les autres ne veulent pas voir ou bien au contraire par ces fausses croyances et ces informations ridicules.

The myth of the monster is that this image of Nessy is at the forefront of everyone's head when passing Loch Ness on the A82 from Fort Augustus to Inverness.

Das Ungeheure erhebt sein Haupt über die Wirklichkeit.

Désorientés par le lieu de diffusion d'une information, par l'absurdité d'une mise en scène, par la banalité des moyens mis en œuvre.

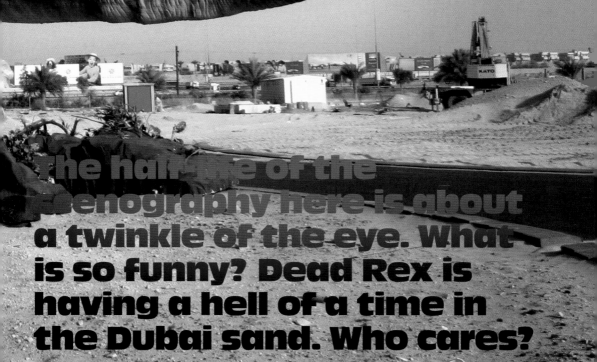

The half-life of the scenography here is about a twinkle of the eye. What is so funny? Dead Rex is having a hell of a time in the Dubai sand. Who cares?

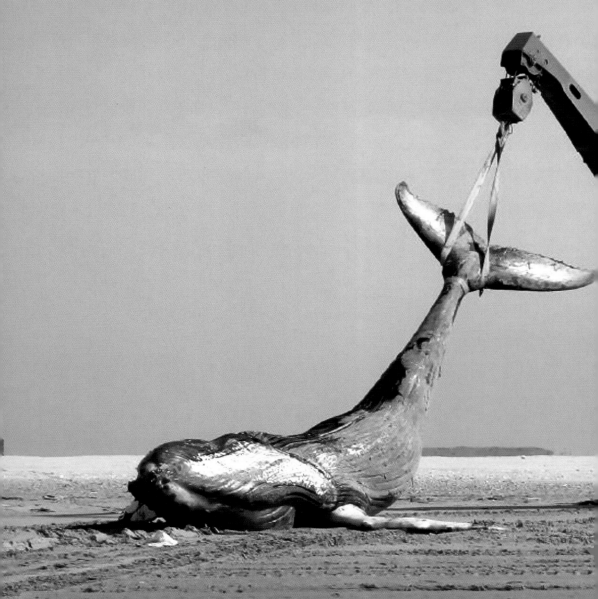

"And God created great whales, and eve-ry living creature that moveth, which the waters brought forth abundantly, after their kind, and every winged fowl after his kind: and God saw that it was good."

Old Testament, Genesis 1: 21

Désorientés par le caractère étonnant d'une information, par les possibles lectures contradictoires, par le décalage des codes sémantiques. Qui entraîne qui ? Et pourquoi ?

Emissionsbedingte Desorientierung — Wale zum Beispiel orientieren sich und kommunizieren mit Schallwellen oft über Tausende Kilometer. Schall breitet sich im Wasser 4,7-mal schneller aus als in der Luft. Durch Lärm von Bohrinseln und Häfen wird das komplizierte und empfindliche Orientierungssystem der Tiere gestört.

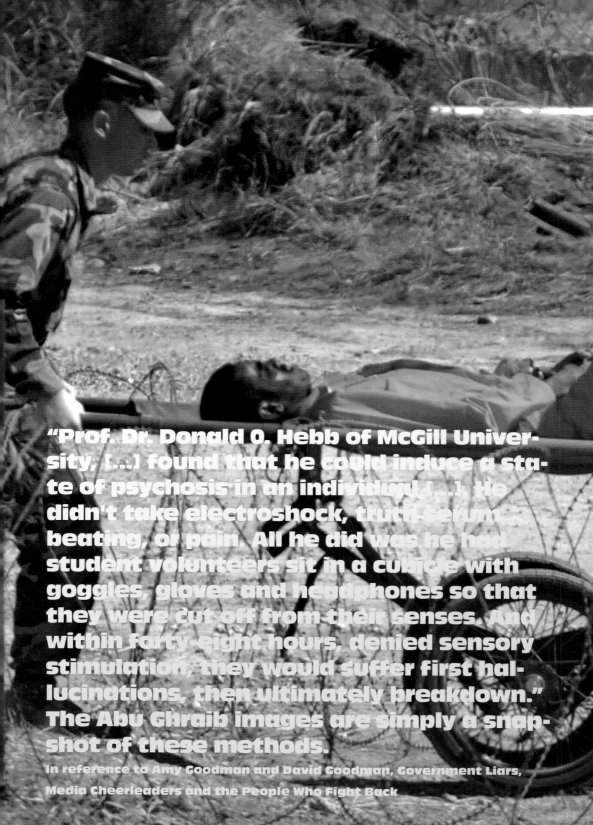

"Prof. Dr. Donald O. Hebb of McGill University, [...] found that he could induce a state of psychosis in an individual [...]. He didn't take electroshock, truth serum, beating, or pain. All he did was he had student volunteers sit in a cubicle with goggles, gloves and headphones so that they were cut off from their senses. And within forty-eight hours, denied sensory stimulation, they would suffer first hallucinations, then ultimately breakdown." The Abu Ghraib images are simply a snapshot of these methods.
In reference to Amy Goodman and David Goodman, Government Liars, Media Cheerleaders and the People Who Fight Back

„Folter kann jemandem schwere Schmerzen und Leid zufügen, ohne irgendwelche Spuren zu hinterlassen. [...] Es gibt viele Varianten, die sogenannte Desorientierung oder Sinnesverwirrung verursachen. [Ehemalige Guantánamo-Häftlinge] haben berichtet, nicht die Hitze, sondern die Kälte sei unerträglich gewesen. Wenn eine Klimaanlage lange Zeit auf höchster Stufe läuft und die Häftlinge nackt sind, frieren sie tagelang und können nichts dagegen machen. Eine der schlimmsten Formen der Folter ohne nachweisbare Spuren ist das Foltern der Kinder von Beschuldigten vor deren Augen."

UN-Sonderberichterstatter Manfred Nowak im Interview mit R. Schönbauer

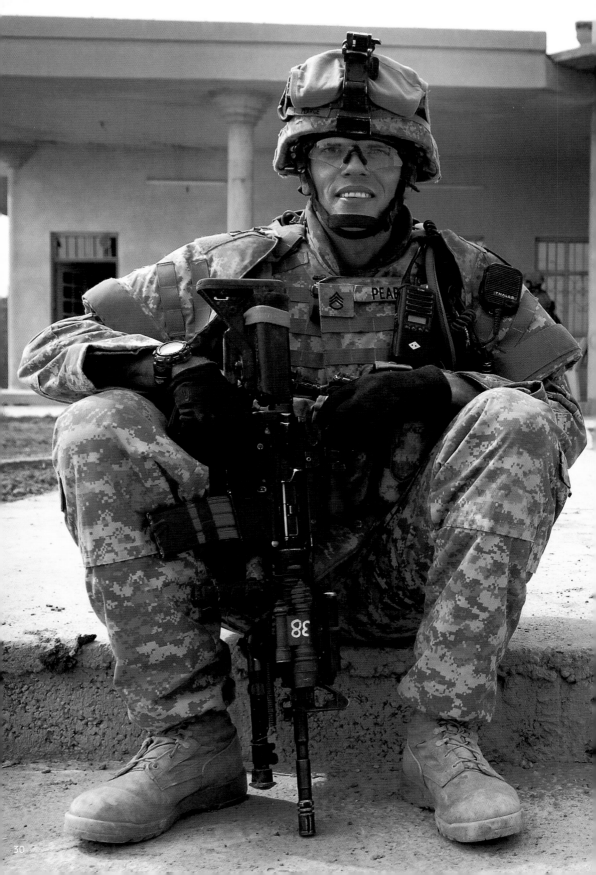

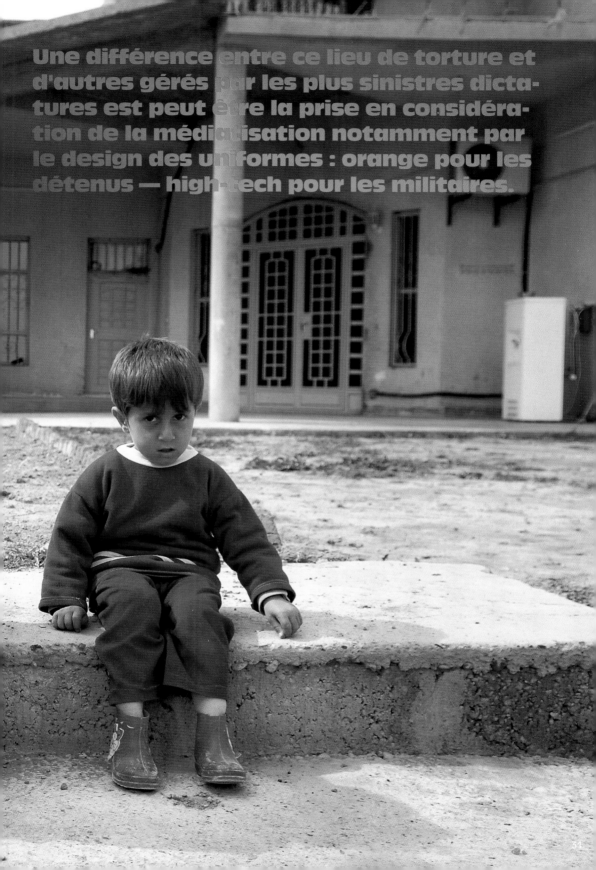

Une différence entre ce lieu de torture et d'autres gérés par les plus sinistres dictatures est peut être la prise en considération de la médicalisation notamment par le design des uniformes : orange pour les détenus — high-tech pour les militaires.

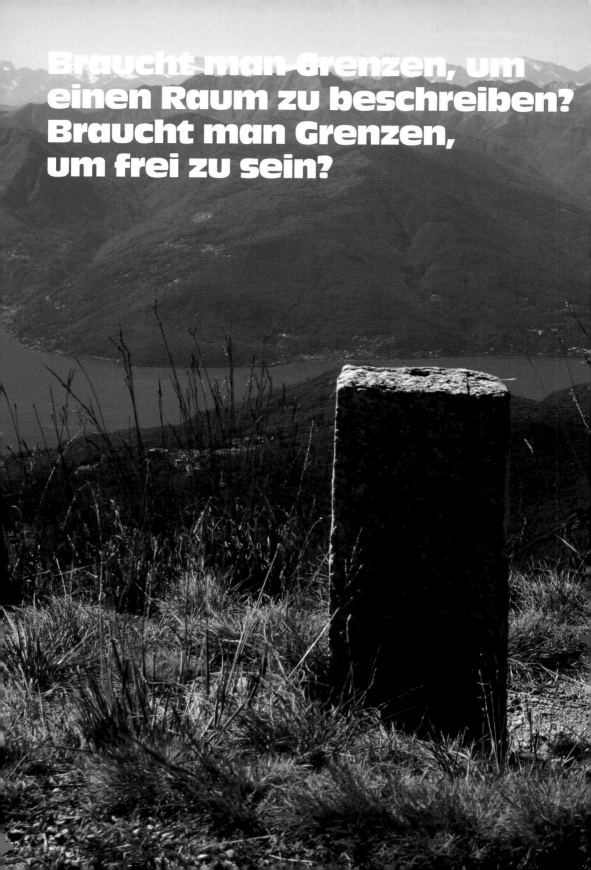

Braucht man Grenzen, um einen Raum zu beschreiben? Braucht man Grenzen, um frei zu sein?

Invisible but insuperable frontiers.
"The US is to corral 'like-minded' nations behind a global immigration database [...]. Allies of the US have joined it in talks to formulate an international policy framework that would allow the sharing of immigration databases, effectively creating a global border control. Their aim is to stop criminals and other undesirable migrants at a vast, biometric border that is likely to include, at the very least, the EU countries, Australia and Canada." [1] "NINGUNA ES ILEGAL! ¡Por un mundo sin fronteras! ¡No a los controles de inmigración!" [2]

(1) Mark Ballard, (2) No borders network, Freedom of movement and equal rights for all

« Les notions d'orientation et de désorientation sont des états mentaux (cognitifs) éprouvés par un individu (ou un groupe) qui font référence à la position de celui-ci dans un environnement ou un système. Être orienté ou désorienté n'est pas une position initiale mais déjà un résultat qui peut être qualifié 'd'intermédiaire' dans la mesure où il va servir de support cognitif au choix d'actions ultérieures dont les conséquences peuvent être évaluées. » Bernard Cadet

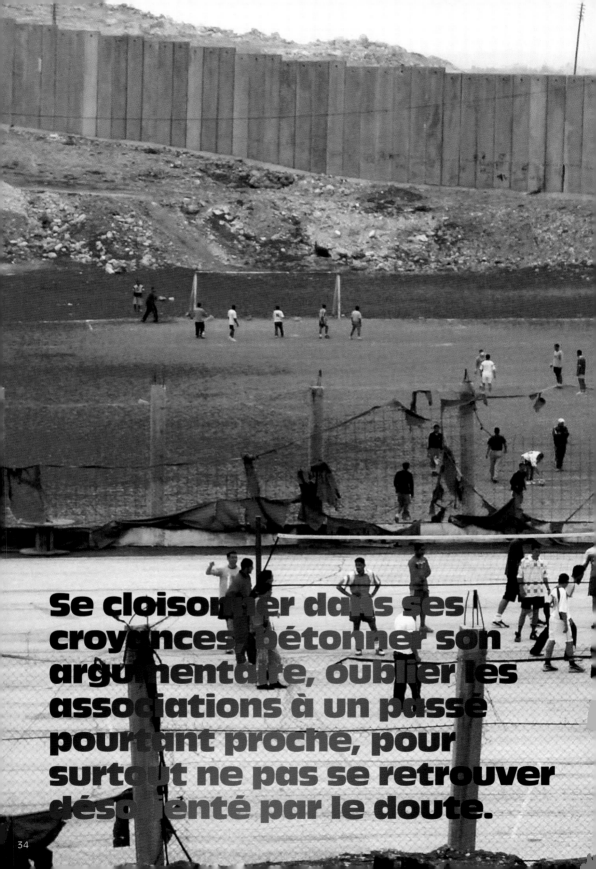

Se cloisonner dans ses croyances, bétonner son argumentaire, oublier les associations à un passé pourtant proche, pour surtout ne pas se retrouver désorienté par le doute.

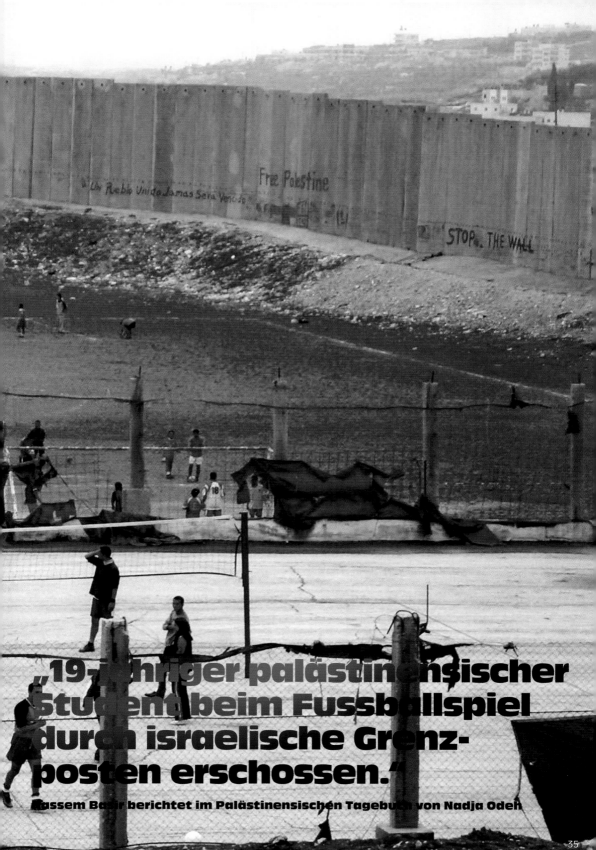

„19-jähriger palästinensischer Student beim Fussballspiel durch israelische Grenzposten erschossen."

Kassem Basir berichtet im Palästinensischen Tagebuch von Nadja Odeh

35

Qui se protège de qui ? Quelle peur justifiée ou injustifée génère cette croissance de protections ? Quelle violence mettent-elles en œuvre ? En qui peut-on finalement avoir confiance dans cette mise en scène de la sécurité et donc de la peur ? Défiance généralisée ou indifférence ?

Disorientation of the privileged. "When we live in gated communities, are we keeping things out or just fencing ourselves in?"
Barbara Ehrenreich

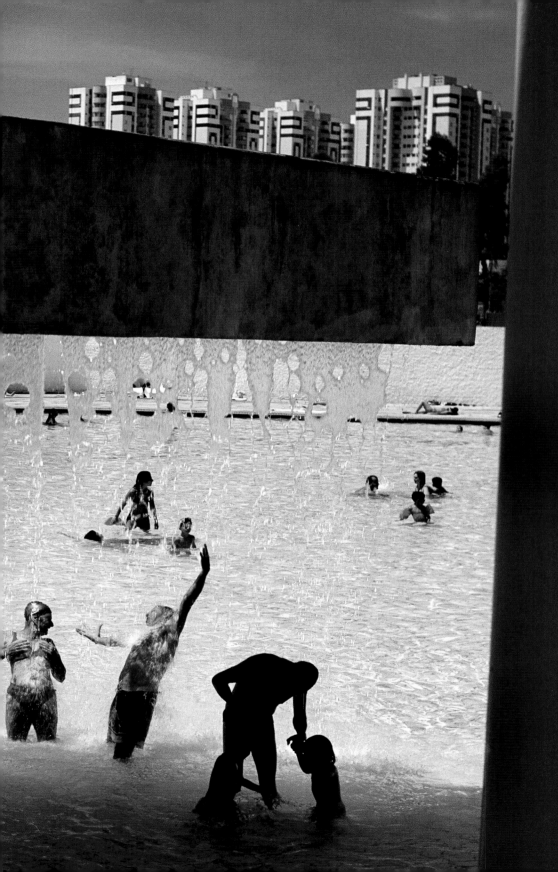

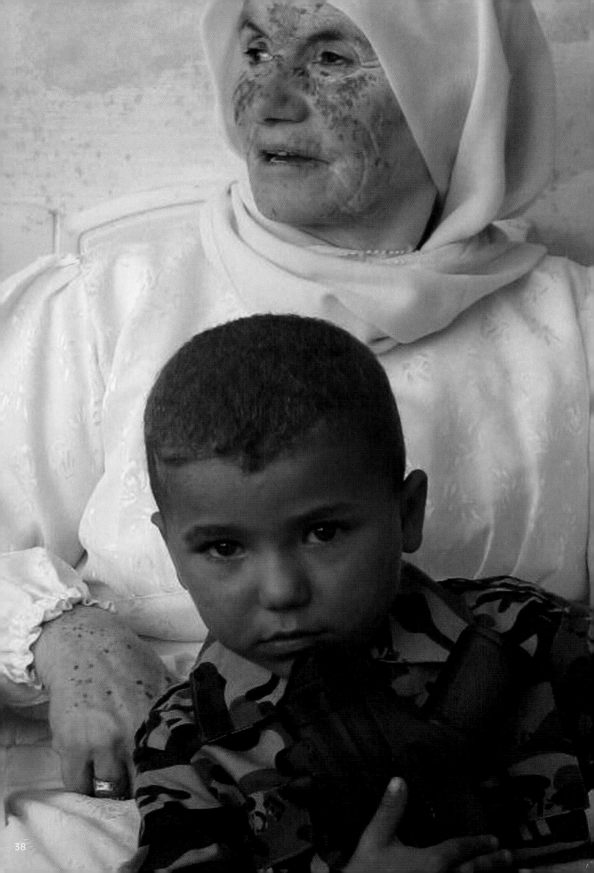

„Wir sprachen davon, wie schwer es ist, aus der Umklammerung der eigenen Opferrolle auszubrechen [...]. Erfahrenes Unrecht immunisiert allzu oft gegen das Leid anderer. [...] Wieviele Gefangene auf der einen Seite stehen den Entführten auf der anderen Seite gegenüber. Statistiken legitimieren Unrecht. Menschenrechte gelten hier nicht allgemein, sondern immer nur relativ."

Caroline Emcke, Von den Kriegen. Briefe an Freunde

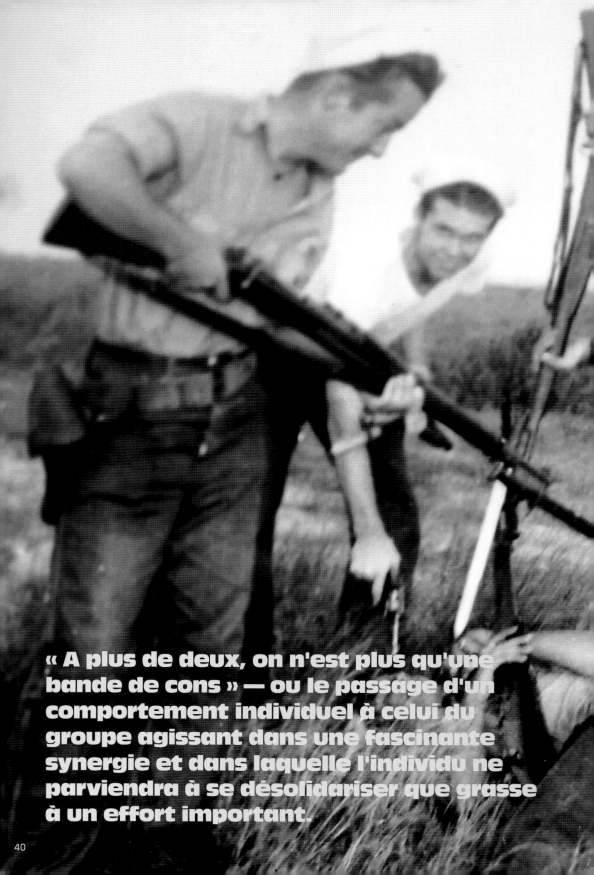

« A plus de deux, on n'est plus qu'une bande de cons » — ou le passage d'un comportement individuel à celui du groupe agissant dans une fascinante synergie et dans laquelle l'individu ne parviendra à se désolidariser que grasse à un effort important.

"Few moviegoers realize how much control the Pentagon has over the American film industry."

David L. Robb, Military interference in American film production

Le processus de maîtrise de la chaîne peur-désorientation-peur passe dans le meilleur des cas par une mise à distance et une relativisation de la problématique. Au pire par une schématisation des genres qui aboutit aux différentes formes de racisme. Parfois les deux se rejoignent.

"This toy is sold in the Rabat medina under the brand 'super funny children's toy'. For 20 dirhams you can have a small G.W. Bush on a tank chasing a small Bin Laden on a skateboard (notice his hands in prayer position!). They are magnetically repulsed, so Bush can never catch Ben Laden." Alexbip (flickr)

Nous évoquerons à l'avenir cette société capitaliste totalement désorientée, choisissant d'enfermer près de 10 % de ses citoyens, accroissant en permanence ses mesures de sécurité et s'emmurant derrière des frontières de plus en plus hermétiques. Les solutions, chacun le sait, ne sont pas là.

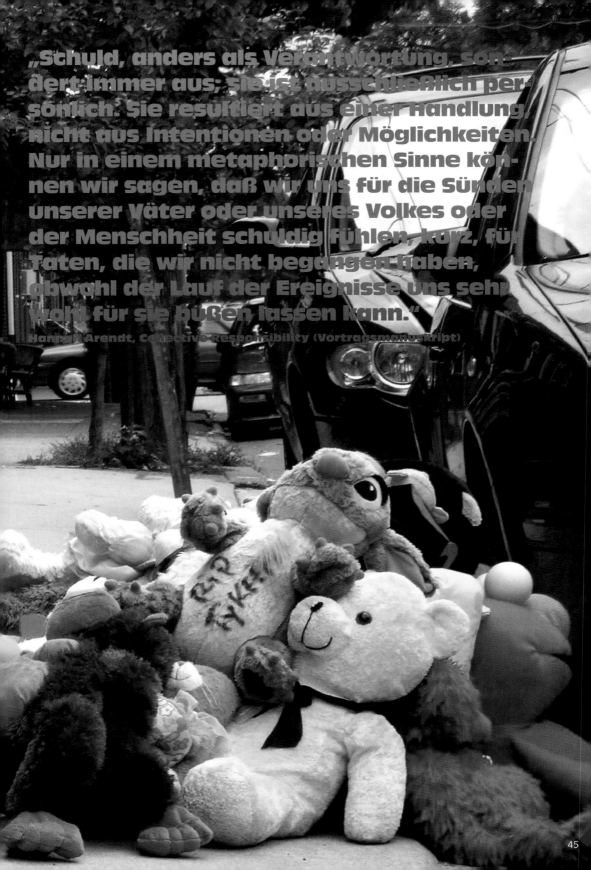

„Schuld, anders als Verantwortung, son-
dert immer aus; sie ist ausschließlich per-
sönlich. Sie resultiert aus einer Handlung,
nicht aus Intentionen oder Möglichkeiten.
Nur in einem metaphorischen Sinne kön-
nen wir sagen, daß wir uns für die Sünden
unserer Väter oder unseres Volkes oder
der Menschheit schuldig fühlen, kurz, für
Taten, die wir nicht begangen haben,
obwohl der Lauf der Ereignisse uns sehr
wohl für sie büßen lassen kann."
Hannah Arendt, Collective Responsibility (Vortragsmanuskript)

„Embedded Journalism — mediale Desorientierung: ‚Das erste Opfer des Krieges ist die Wahrheit' heisst es. Nun, die Wahrheit ist das zweite Opfer des Krieges, weil jede Neutralität schon vorher verloren geht [...]. Es scheint mir die intelligenteste Form der medialen Zensur gewesen zu sein, in diesem Golf-Krieg die Journalisten nicht auszuschliessen, sondern zu integrieren in den eigenen Kampfverband und auf diese Weise die Medien zu vereinnahmen."

Caroline Emcke

Yearly over one trillion dollars are spent on military expenditures and arms worldwide. Developing nations continue to be the primary focus of foreign arms sales activity by weapons suppliers. While international attention is focused on the need to control weapons of mass destruction, the trade in conventional weapons continues to operate in a legal and moral vacuum. From 1998 to 2001, the USA, the UK, Germany and France earned more income from arms sales to developing countries than they gave in aid. Together, they are responsible for 88% of reported conventional arms exports.

Das Privileg, durch immer mehr verfeinerte Instrumente der Information geschützt zu werden, wird vornehmlich denen zuteil, die von ökonomischem oder politischem Nutzen sind. In Kriegskontexten übernehmen diese ohne Fachwissen nicht dekodierbaren Repräsentationen unter dem Deckmantel der mikroskopischen Genauigkeit Stellvertreterfunktion und ermächtigen nicht selten zu Eingriffen. Wir alle kennen die Aufnahmen der Nachtsichtgeräte vom Bombardement des Irak durch die Abstraktion des Details entrückt.

Vgl. Tom Holert/Mark Terkessidis, Entsichert. Krieg als Massenkultur im 21. Jahrhundert

Orientierungslos durch technischen Überblick ohne Menschenmass.

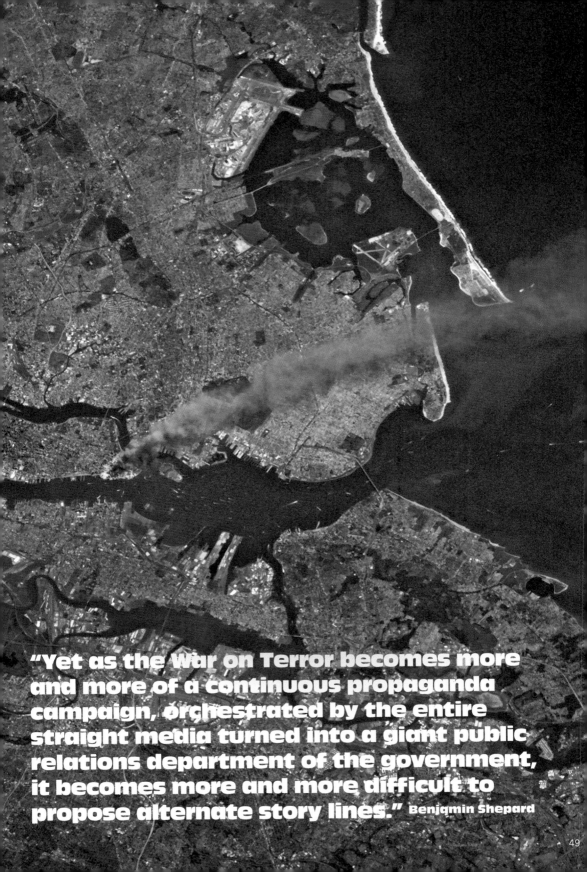

"Yet as the War on Terror becomes more and more of a continuous propaganda campaign, orchestrated by the entire straight media turned into a giant public relations department of the government, it becomes more and more difficult to propose alternate story lines." **Benjamin Shepard**

49

Il existe une relation directe entre peur et désorientation. La désorientation génère de la peur et la peur renforce le sentiment de désorientation. Les deux croissent ou décroissent en chaîne.

500,000 individuals die in small arms-conflicts every year, approximately one death per minute estimates the Control Arms Campaign, founded by Amnesty International, Oxfam, and the International Action Network on Small Arms.

Begriff – Urteil – Schuss:
eine logische Orientierung
orientierungslos in der
unendlichen Imaginations
möglichkeit des Unsichtba

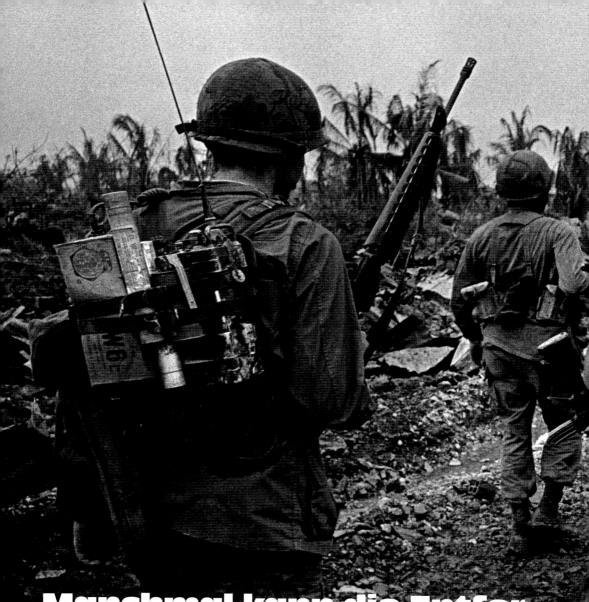

Manchmal kann die Entfernung gar nicht gross genug sein. Es gibt Ereignisse, die lassen sich selbst durch die grösste Entfernung in ihrem Ausmass nicht verkleinern.

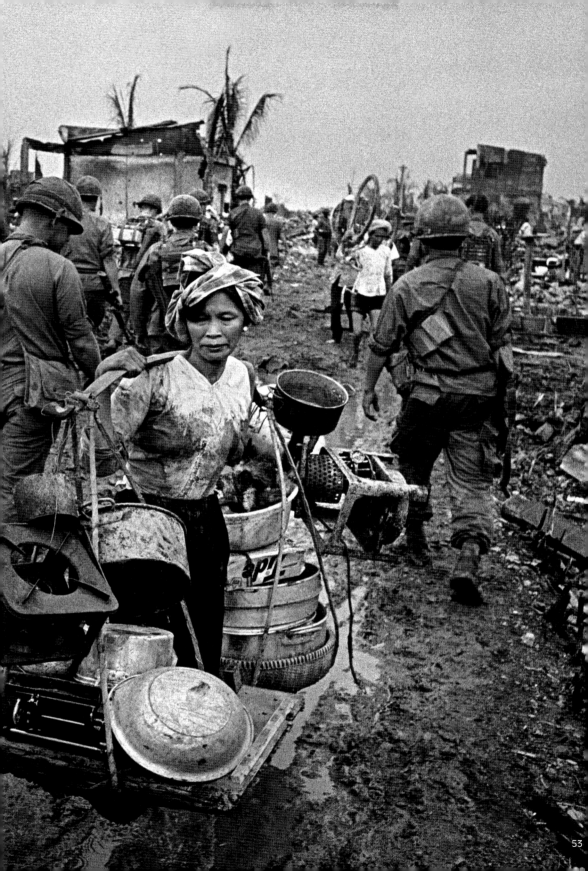

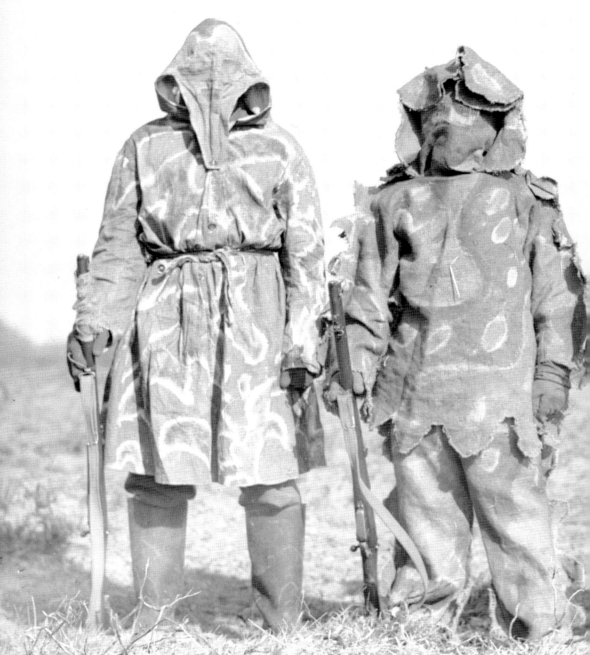

Design de camouflage : ces êtres masqués qui pour tromper les autres, s'adaptent à la nature.

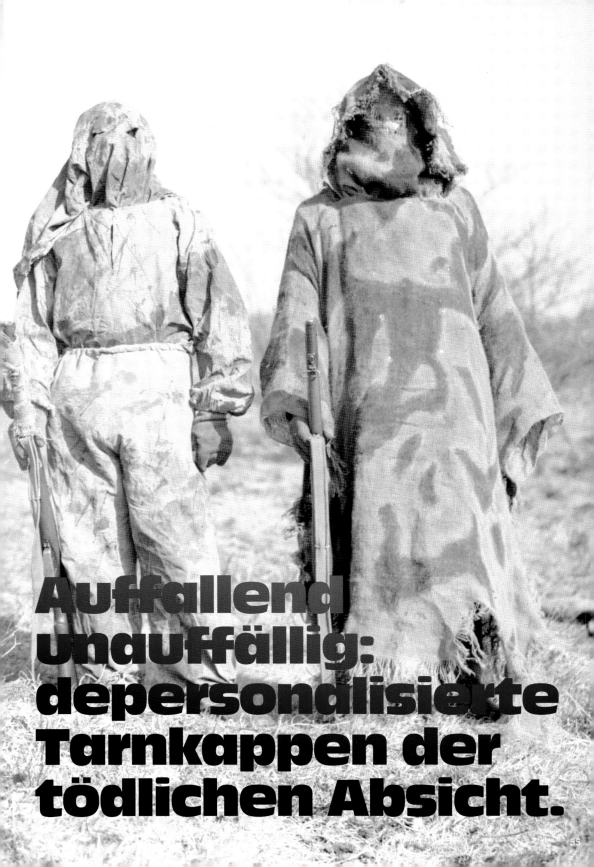

Auffallend unauffällig: depersonalisierte Tarnkappen der tödlichen Absicht.

Make visible the censorship.

Die Absicht der Umorientierung zur Kenntlichkeit

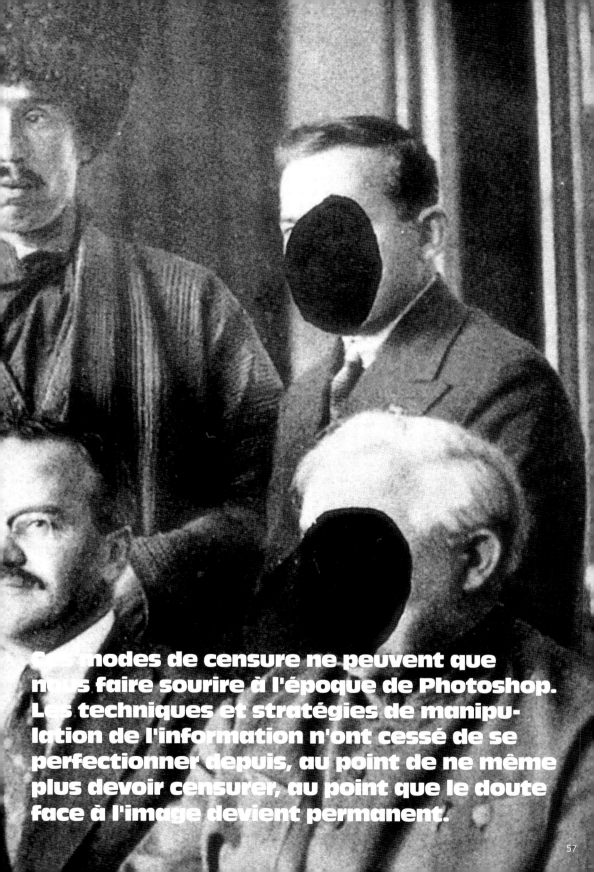

Ces modes de censure ne peuvent que nous faire sourire à l'époque de Photoshop. Les techniques et stratégies de manipulation de l'information n'ont cessé de se perfectionner depuis, au point de ne même plus devoir censurer, au point que le doute face à l'image devient permanent.

Les décalages entre le monde réel, ses reproductions et ses extensions virtuelles ne cessent de se réduire. Ces registres se superposent progressivement les uns aux autres et deviennent de plus en plus difficilement distinguables comme tels. Prévision de confusion.

She is watching him, but he is immersed in a different world. In a simulator, your mind is moving a mile whereas your body moves only a meter. Mind and body start functioning on a different scale, but our intelligence is bridging that gap. If you remove the glasses, you're lost instanta- neously and have to adapt to a new orientation.

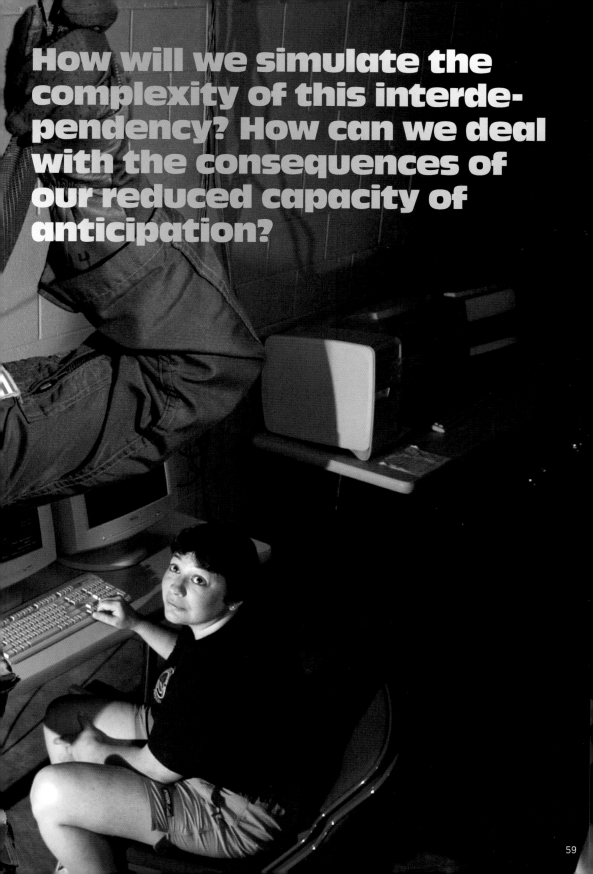

How will we simulate the complexity of this interdependency? How can we deal with the consequences of our reduced capacity of anticipation?

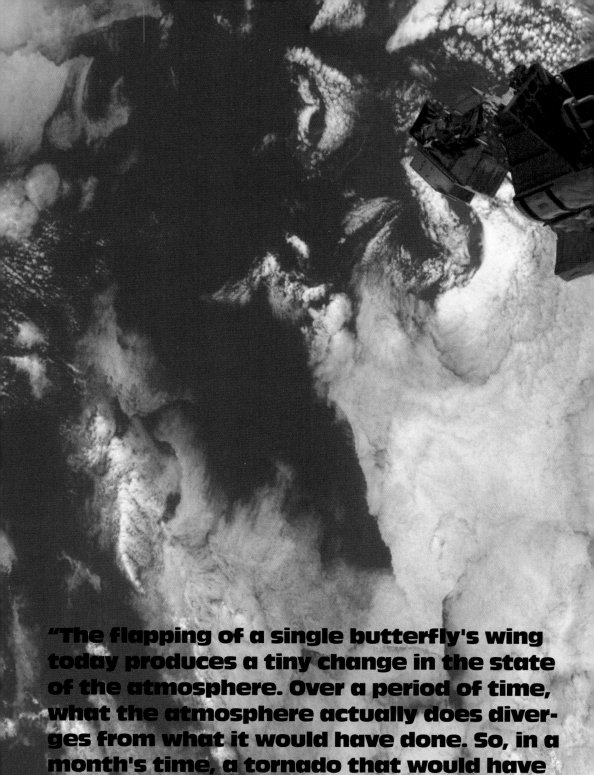

"The flapping of a single butterfly's wing today produces a tiny change in the state of the atmosphere. Over a period of time, what the atmosphere actually does diverges from what it would have done. So, in a month's time, a tornado that would have devastated the Indonesian coast doesn't happen." Ian Stewart, The Mathematics of Chaos

61 -->

« Le travail en série que l'on peut percevoir dans les applications du système taylorien nous mènera d'une souffrance physique à la désorientation sociale, par la prise de conscience de ce qui est fait sur le sujet handicapé, par sa transformation en objet, en 'corps-matière'. Face à l'incompréhensible, cette désorientation s'accentue du sentiment d'impuissance et de la perte des significations des actions des soignants. » Michel Personne

« La perte d'initiative qui en résulte modifie la personnalité du soignant ; il perd, soumis à cette violence à son égard, la conscience des priorités humaines pour ne plus devenir qu'un 'corps-outil'. La haine devant le corps du sujet fragile, vu comme une simple addition d'organes devient possible, elle est source de révoltes et autres violences. » Michel Personne

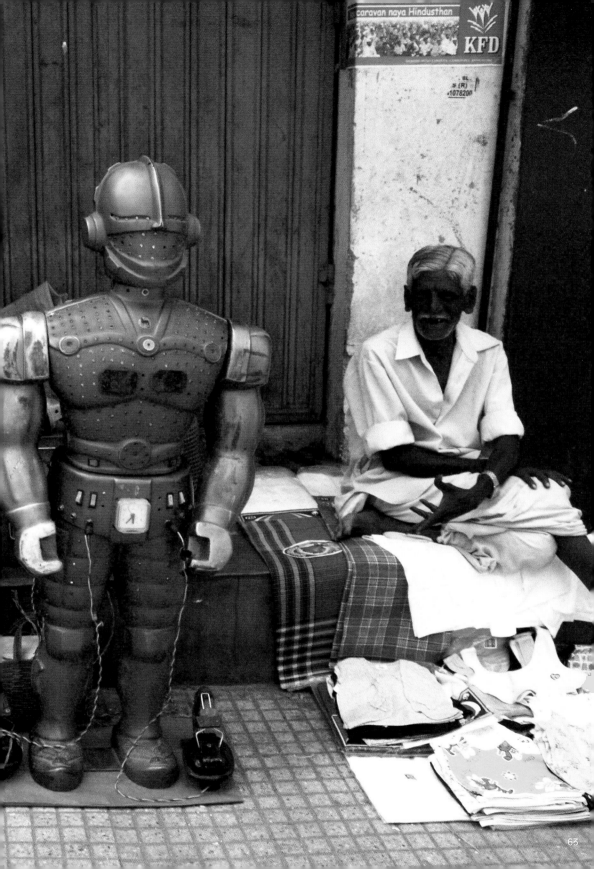

„Ihre Verfechter [der Radikalisierung des europäischen Nihilismus] stellen sie gern dar als Verkörperung des vollkommenen Leviathan, 'creator pacis', Neutralisierung des 'barbarischen' Kampfes der Ideen, volle Kalkulierbarkeit der Werte, Reduktion der 'Gefahr' des Politischen auf die Normen der Administration. Indes war keine Tyrannei der Werte je gewalttätiger. [...] Ihr muß alles relativ sein – nur nicht ihr eigenes Ziel: die Neutralisierung der Werte. Alles muß vereinbarungsfähig und austauschbar sein – nur nicht die allgemeine Herrschaft des Vereinbarungsfähigen und Austauschbaren." Massimo Cacciari, Gewalt und Harmonie

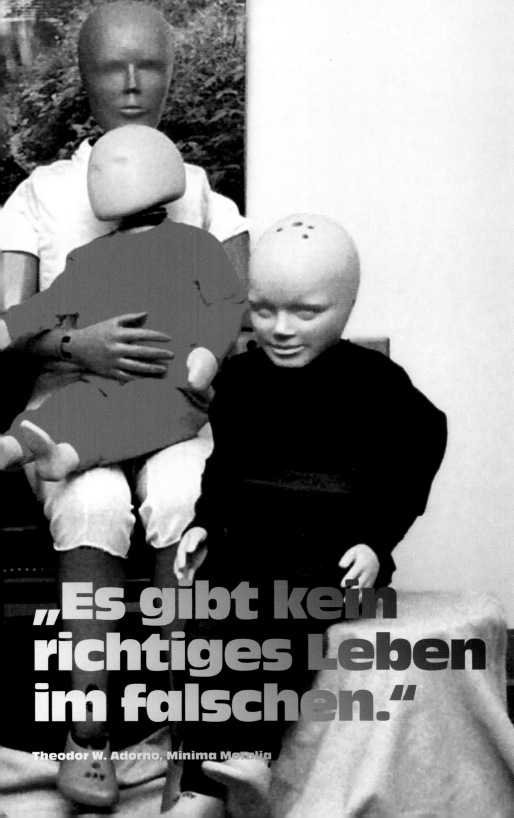

„Es gibt kein richtiges Leben im falschen."

Theodor W. Adorno, Minima Moralia

Eine visuelle Attrappe, für den unscharfen Bereich des Fahrerauges gedacht, damit dieser reflexartig die Geschwindigkeit drosselt. Der scharfe Blick erkennt die harmlose Täuschung, aber wiederum kaum bewusst wird dem Fahrer suggeriert, dass der Polizist ihm nachblickt. Mediale Überwachungserfahrungen mit einfachsten Mitteln nachgezeichnet.

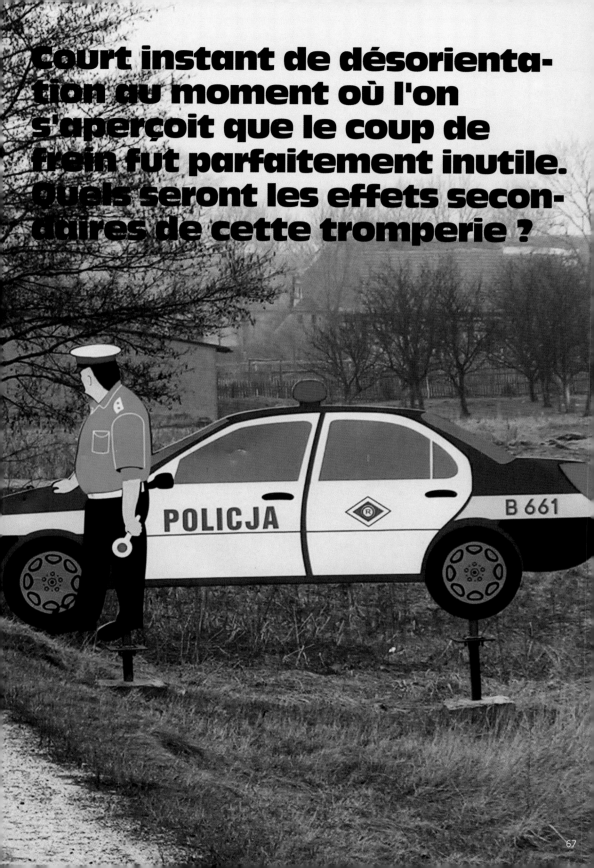

Court instant de désorienta-
tion au moment où l'on
s'aperçoit que le coup de
frein fut parfaitement inutile.
Quels seront les effets secon-
daires de cette tromperie ?

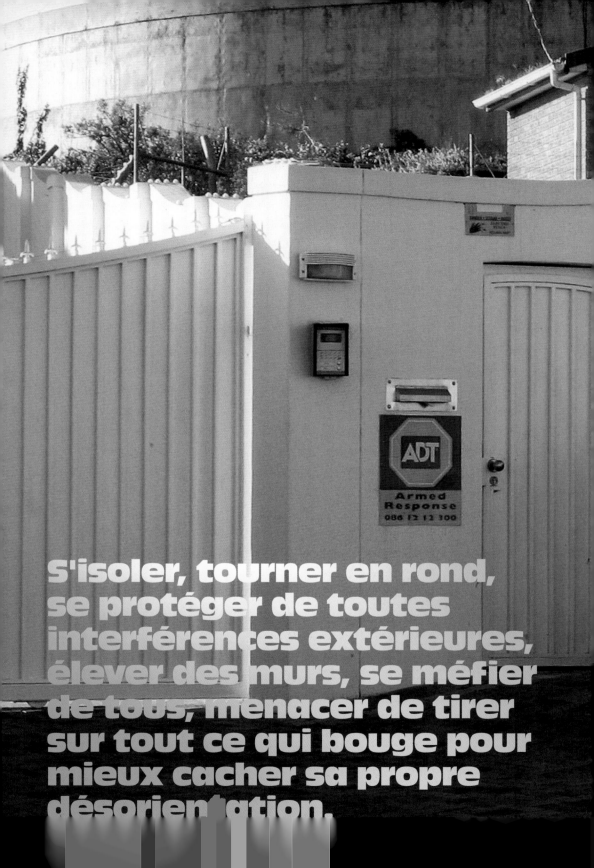

S'isoler, tourner en rond, se protéger de toutes interférences extérieures, élever des murs, se méfier de tous, menacer de tirer sur tout ce qui bouge pour mieux cacher sa propre désorientation.

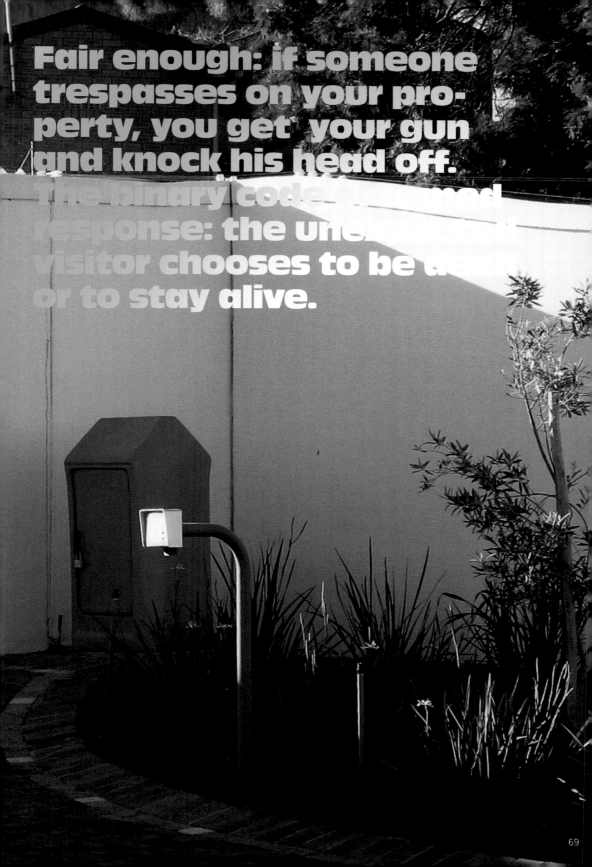

Fair enough: if someone trespasses on your property, you get your gun and knock his head off. The binary coded programmed response: the unexpected visitor chooses to be dead or to stay alive.

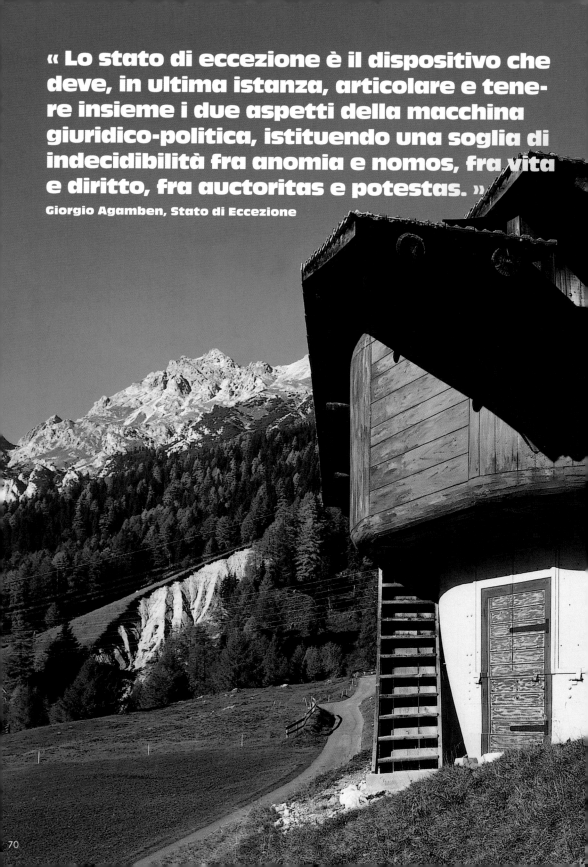

« Lo stato di eccezione è il dispositivo che deve, in ultima istanza, articolare e tenere insieme i due aspetti della macchina giuridico-politica, istituendo una soglia di indecidibilità fra anomia e nomos, fra vita e diritto, fra auctoritas e potestas. »

Giorgio Agamben, Stato di Eccezione

Nos belles Alpes n'étaient donc que fourberie. Désorientés par le charme de ce mensonge. Que croire encore si même les chalets montagnards trompent.

Perverted style-guide of military design — toy as a bomb, alp cottage as a bunker.

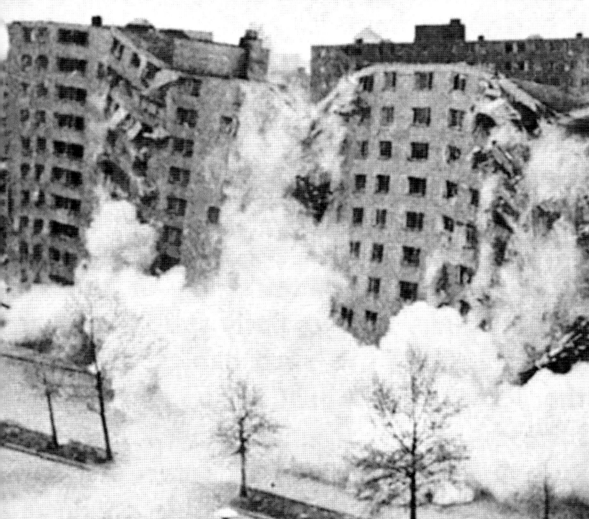

Désorientés par la perte violente de
l'un des repères essentiels du triangle :
'd'où l'on vient', 'où l'on se trouve à
présent', 'où l'on souhaite se rendre'.
Conséquence : on en vient à ne plus savoir
où se trouve l'Orient. Anéantissement,
démolition, destruction, dévastation,
écroulement, massacre, ravage ...

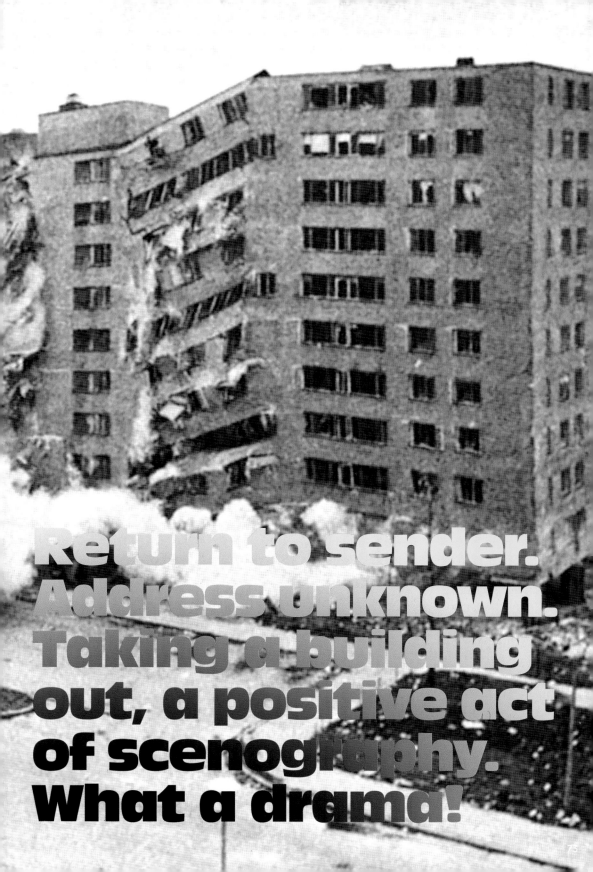

Return to sender. Address unknown. Taking a building out, a positive act of scenography. What a drama!

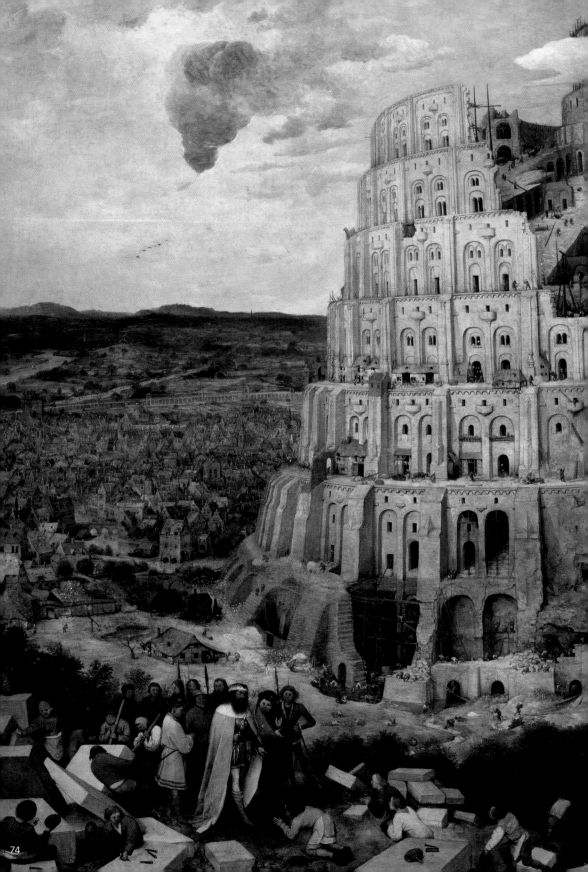

Confusio Linguaram. What was going on inside the Tower of Babel? It seems to be impenetrable. Yet there are doors and windows. Light is falling in. Yet the heart must be full of darkness. The tower holds an intriguing paradox. In a biblical sense building the tower was an act of arrogance, based on ultimate ignorance, which led to the meltdown of understanding: Dark. What if the infinite tower was to hold an endless library, like the one Borges described? It would be the nucleus of our knowledge: Light. The Holy Grail of language.

„Also Hoffnung ist nicht Zuversicht. Wenn sie nicht enttäuschbar wäre, dann wäre sie keine Hoffnung; das gehört zu ihr, denn dann würde sie ausgepinselt sein und würde sich herunterhandeln lassen und würde sagen: das ist das, was ich erhofft habe. Also, Hoffnung ist kritisch, Hoffnung ist enttäuschbar, Hoffnung aber nagelt doch immerhin eine Flagge an den Mast." Ernst Bloch im Gespräch mit Theodor W. Adorno

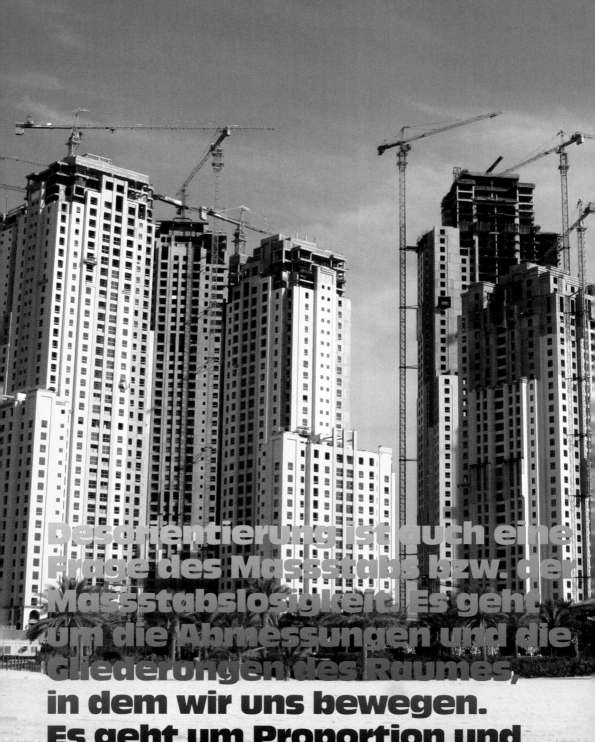

Desorientierung ist auch eine Frage des Massstabs bzw. der Massstabslosigkeit. Es geht um die Abmessungen und die Gliederungen des Raumes, in dem wir uns bewegen. Es geht um Proportion und Gestaltung.

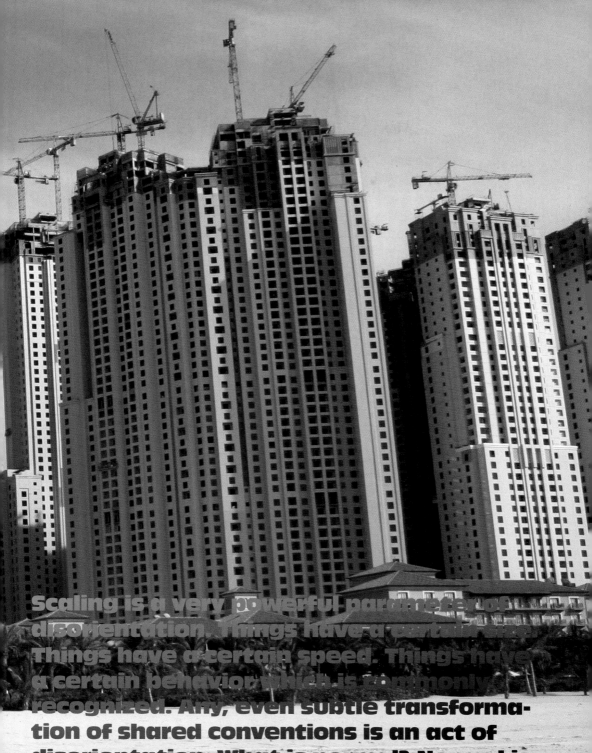

Scaling is a very powerful parameter of
disorientation. Things have a certain size.
Things have a certain speed. Things have
a certain behavior which is commonly
recognized. Any, even subtle transforma-
tion of shared conventions is an act of
disorientation. What is normal? Normal is
meteorological and lives in the heart of
the orientation-disorientation issue.

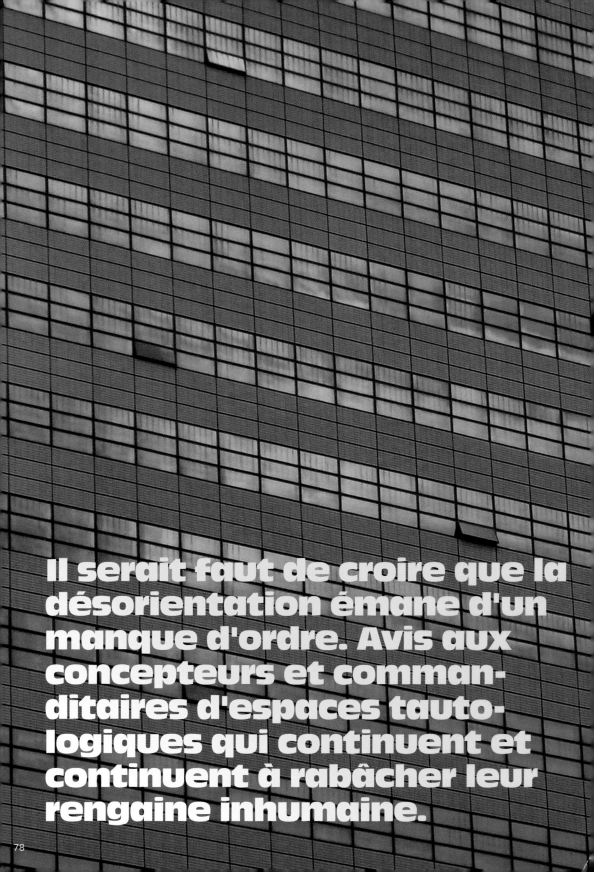

Il serait faut de croire que la désorientation émane d'un manque d'ordre. Avis aux concepteurs et commanditaires d'espaces tautologiques qui continuent et continuent à rabâcher leur rengaine inhumaine.

"Act always so as to increase the number of choices." **Heinz von Foerster**

"For here/ Am I sitting in a tin can/ Far above the world/ Planet Earth is blue/ And there's nothing I can do."

David Bowie, Space Oddity

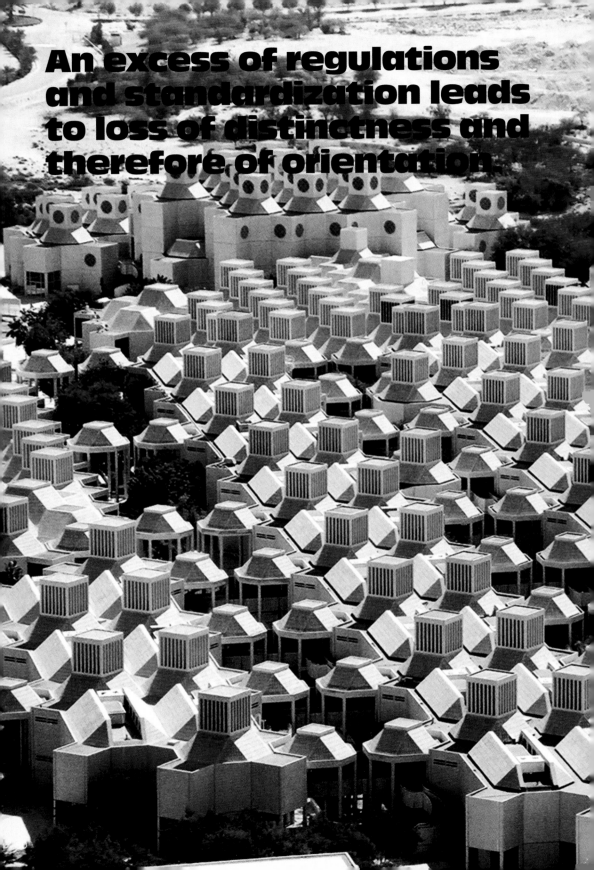

An excess of regulations and standardization leads to loss of distinctness and therefore of orientation.

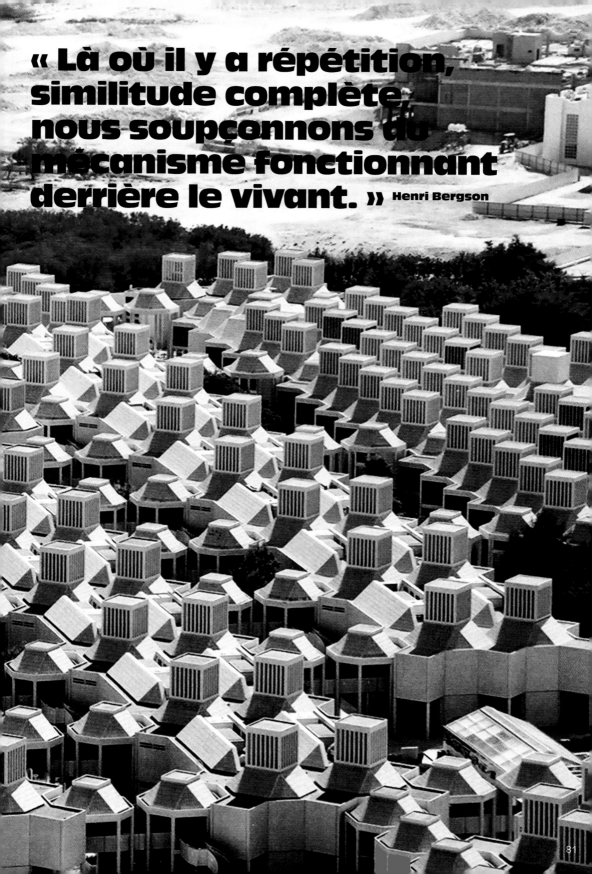

« Là où il y a répétition, similitude complète, nous soupçonnons du mécanisme fonctionnant derrière le vivant. » Henri Bergson

"Uniformity and repetition is a sure recipe for disorientation."

Romedi Passini, Wayfinding design: logic, application and some thoughts on universality

« La philosophie, la science et l'art veulent que nous déchirions le firmament et que nous plongions dans le chaos. Nous ne vaincrons qu'à ce prix. »

Gilles Deleuze, Félix Guattari, Qu'est-ce que la philosophie ?

« L'art ... ne lutte ... que contre les clichés ... L'art n'est pas le chaos, c'est une composition du chaos qui donne la sensation ... le chaosmos comme un chaos composé ... »

Ordnung für die einen, Chaos für die anderen

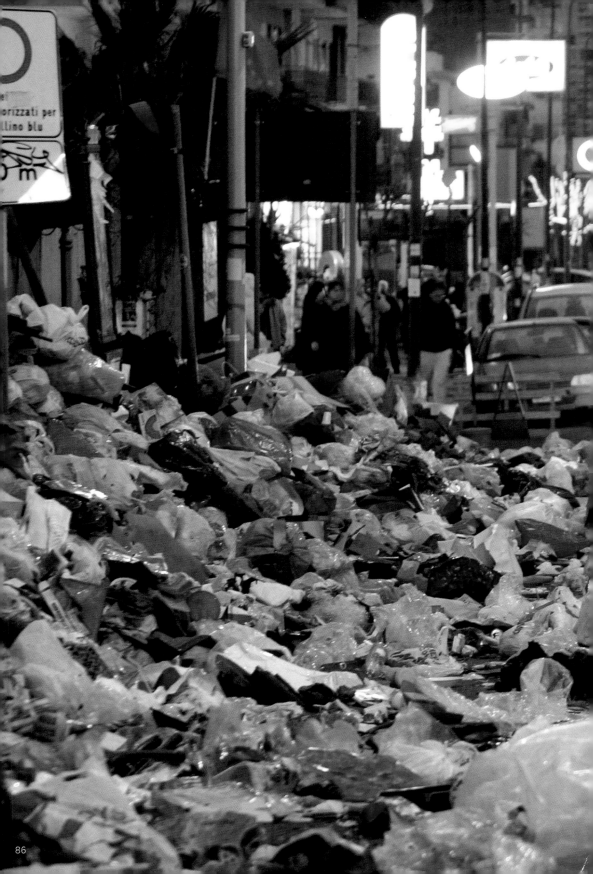

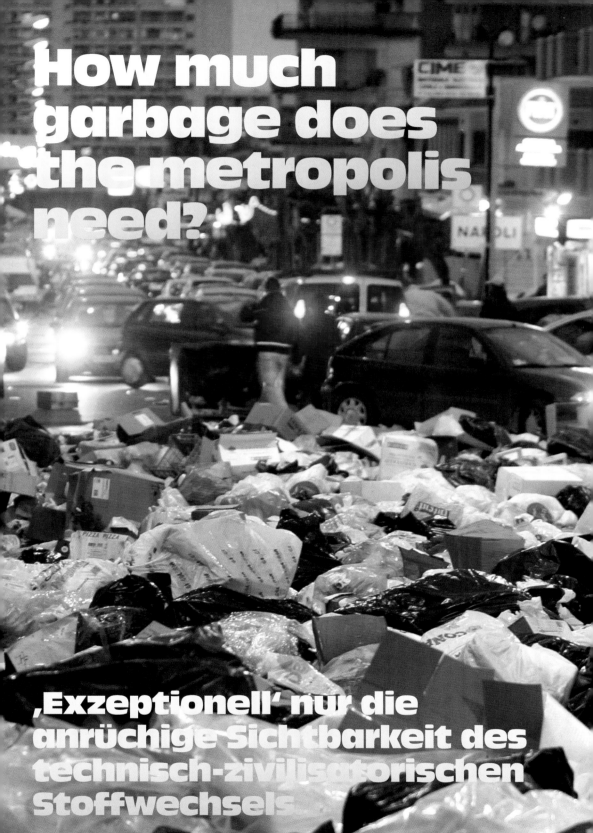

How much garbage does the metropolis need?

,Exzeptionell' nur die anrüchige Sichtbarkeit des technisch-zivilisatorischen Stoffwechsels

Unter der Voraussetzung einer solchen
Dezentrierung verschiebt sich auch jedes
Verhältnis von Betrachter/in und Gegen-
stand — und dies nicht nur im Sinne der
Wahrnehmung, des Blickes allein. Ein
homogener Wahrnehmungsraum ist
gleichzusetzen mit einem homogenen
Bedeutungsraum: ein zentralperspektivi-
sches Konstrukt, in dem Signifikant und
Signifikat in geordneten Verhältnissen Sinn
produzieren. Der/die Betrachter/in befindet
sich in einem Kontinuum des Sinns, der
signifiziert und entschlüsselt wird.
Bedeutung ‚ereignet' sich hier und jetzt."

Reinhard Braun, Die Desorientierung des Blicks. Zum Verhältnis von Blick,
Bild-Schirmen und Kunst

The delirious trompe l'oeil
of Baroque painting com-
pensates for any sort of
gravitation. Look at the
sky. Explore the stairway to
heaven. Believe in God and
become weightless.

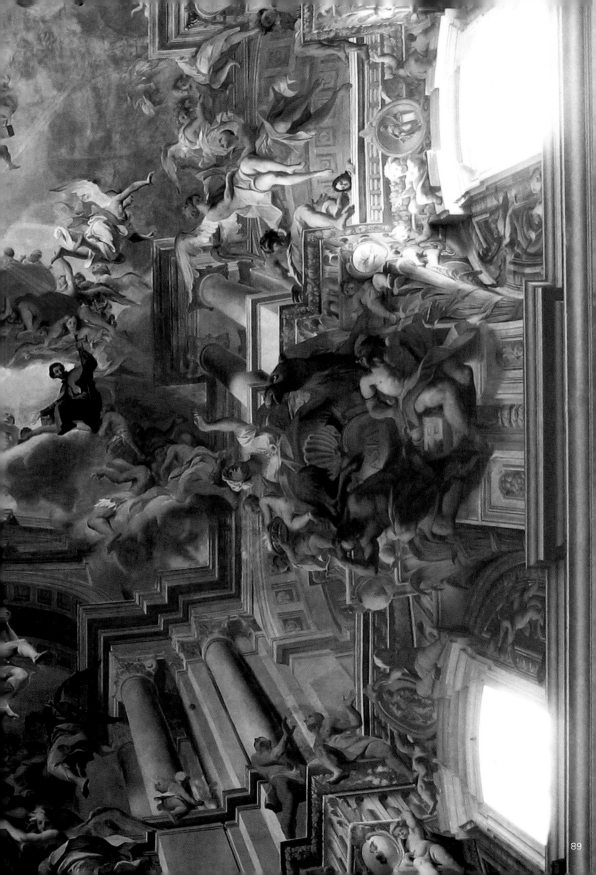

Mise en scène du banal quotidien ou tentative de désorientation par effets spéciaux.

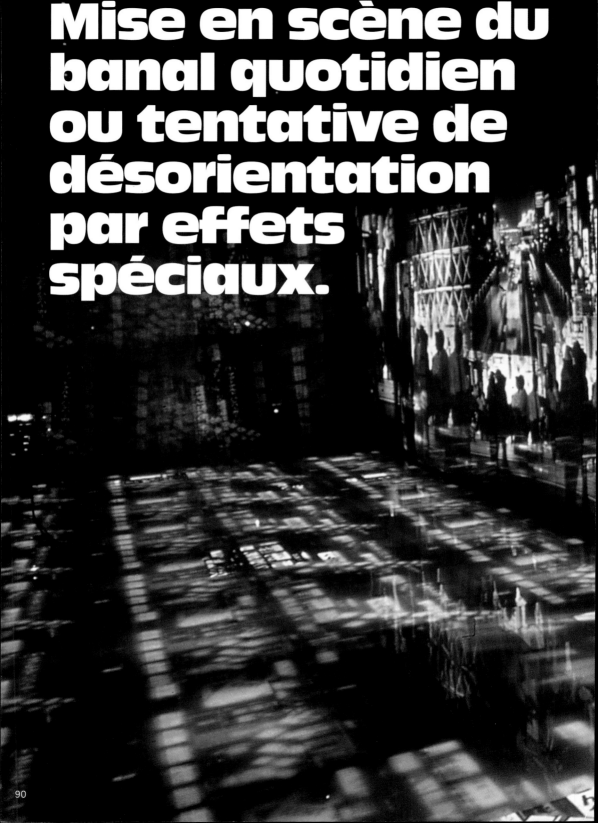

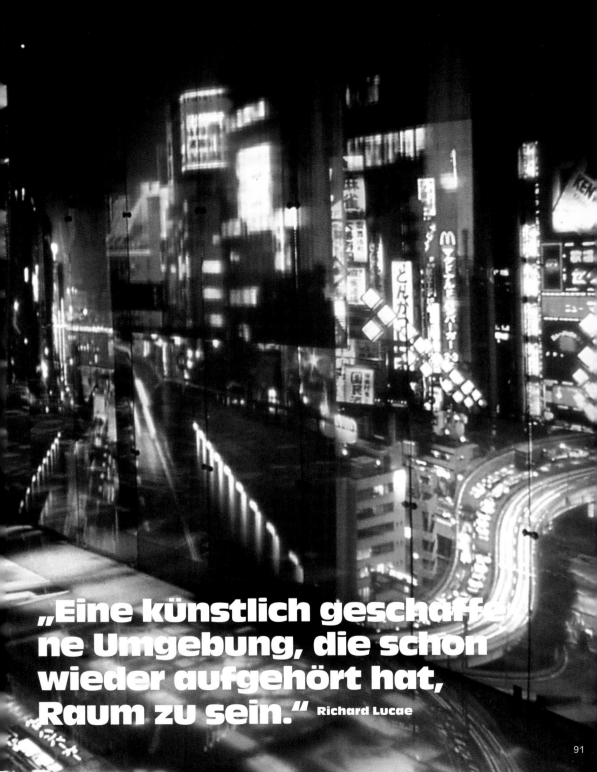

„Eine künstlich geschaffe- ne Umgebung, die schon wieder aufgehört hat, Raum zu sein." **Richard Lucae**

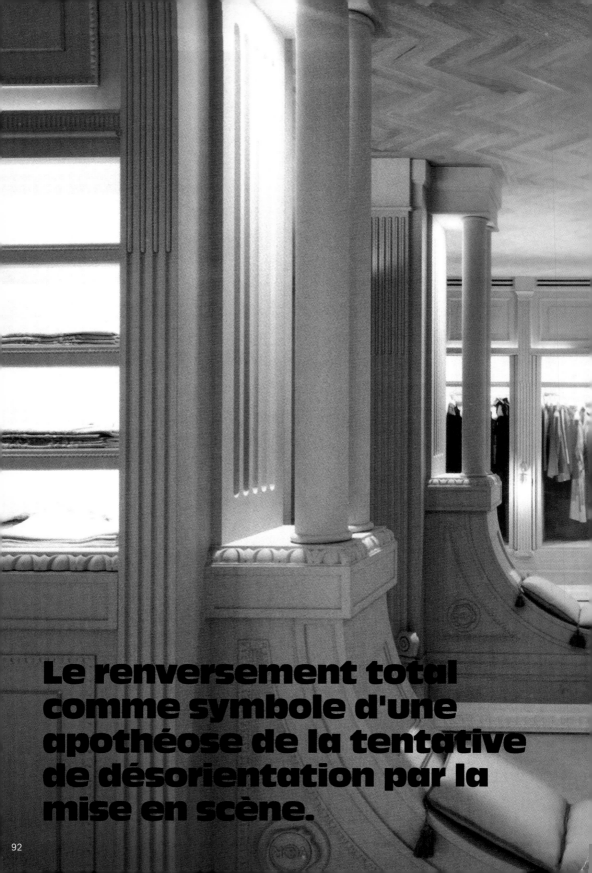

**Le renversement total
comme symbole d'une
apothéose de la tentative
de désorientation par la
mise en scène.**

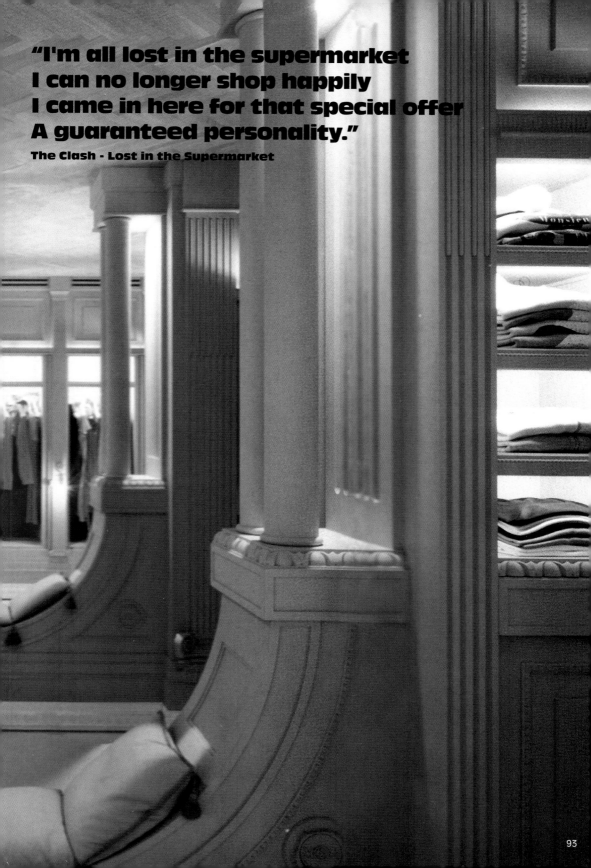

"I'm all lost in the supermarket
I can no longer shop happily
I came in here for that special offer
A guaranteed personality."

The Clash - Lost in the Supermarket

Es geht gar nicht um die Gondel oder um Venedig, es geht darum, dass wir komm- über an derselben Erde haften und alle den Mond besingen: „Guarda la Luna!"

"Who needs censorship when we have self-censorship." Jane Lyn Stahl

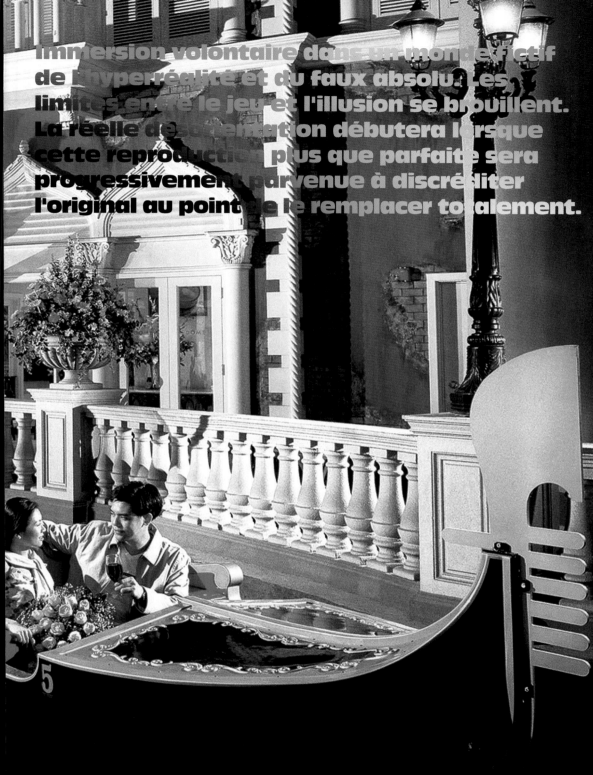

Immersion volontaire dans un monde fictif de l'hyperréalité et du faux absolu. Les limites entre le jeu et l'illusion se brouillent. La réelle désorientation débutera lorsque cette reproduction plus que parfaite sera progressivement parvenue à discréditer l'original au point de le remplacer totalement.

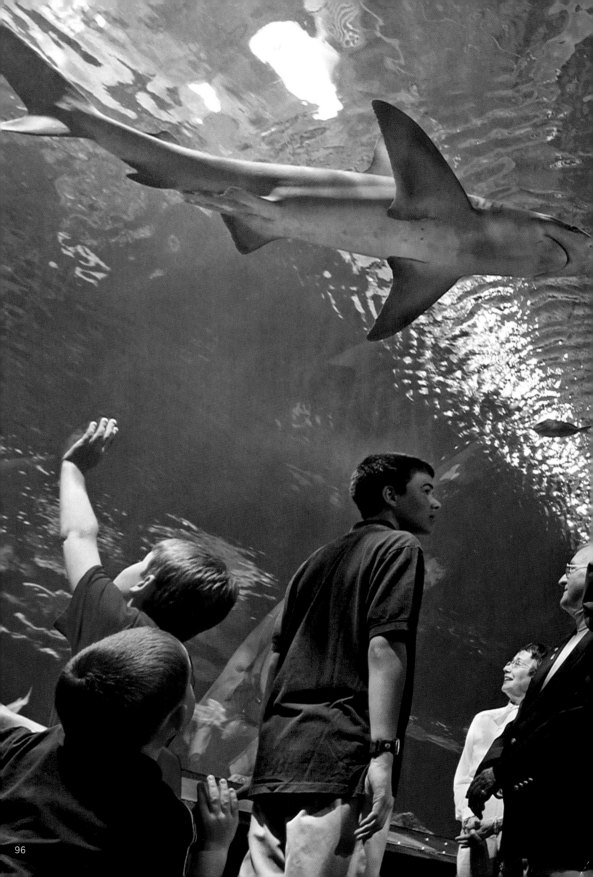

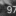

« Le plan d'immanence ultime, le 'meilleur', est présent, non-pensé dans chaque plan. Ce serait un plan de totale immanence, qui ne ferait entrer aucune transcendance.

Toni Negri reflecte les idées du Deleuze/

Happiness — kontrolliertes Opium. Das Unheimliche zeigt sich laut dem Architekturtheoretiker Anthony Vidler „auf leeren Parkplätzen, in der Umgebung verlassener oder heruntergekommener Shopping Malls, an den verödeten Rändern und in den Oberflächenerscheinungen der postindustriellen Kultur."

Anthony Vidler, Unheimlich. Über das Unbehagen in der modernen Architektur

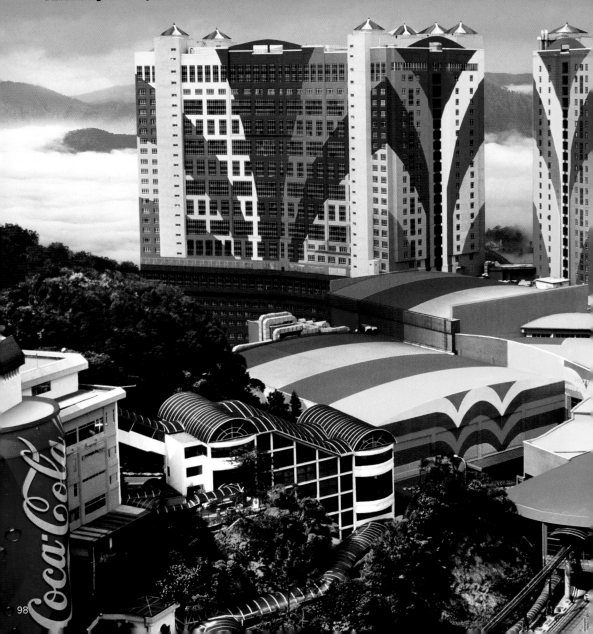

What is it that the rainbows on the skin of these ugly buildings are trying to tell me? Let me think. Yes, I know now. They say: please take us out! We are nothing more than lots of painted brick in the wrong place.

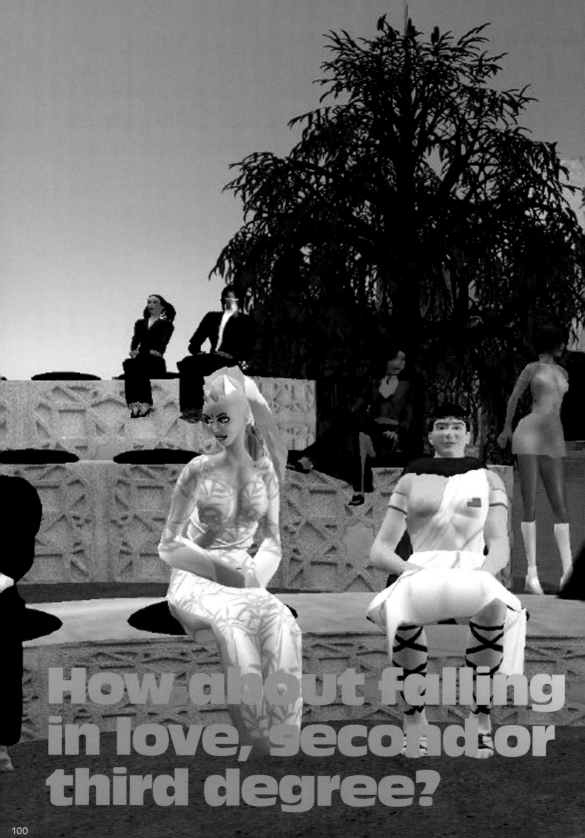

How about falling in love, second or third degree?

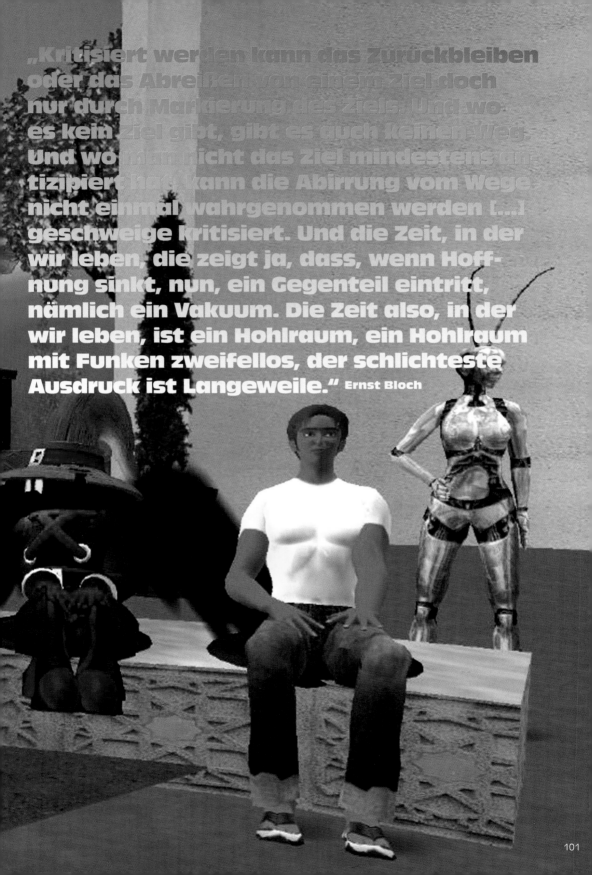

„Kritisiert werden kann das Zurückbleiben oder das Abreißen von einem Ziel doch nur durch Markierung des Ziels. Und wo es kein Ziel gibt, gibt es auch keinen Weg. Und wo man nicht das Ziel mindestens antizipiert hat, kann die Abirrung vom Wege nicht einmal wahrgenommen werden [...] geschweige kritisiert. Und die Zeit, in der wir leben, die zeigt ja, dass, wenn Hoffnung sinkt, nun, ein Gegenteil eintritt, nämlich ein Vakuum. Die Zeit also, in der wir leben, ist ein Hohlraum, ein Hohlraum mit Funken zweifellos, der schlichteste Ausdruck ist Langeweile." **Ernst Bloch**

Die Überforderung angesichts der gestal-
terischen Möglichkeitsräume mündet häu-
fig in eine ästhetische Selbstzensur, oder
klammern wir uns an die Mimesis,
um nicht die Orientierung zu verlieren?

"Romancing the Anti-body. Lust and Longing in (Cyber)space." Lynn Hershman

"The cyborg is a creature in a post gendered world." Donna Haraway, Manifesto for Cyborgs

« Ne pas trouver son chemin dans une ville ne signifie pas grand-chose. Mais s'égarer dans une ville comme on s'égare dans une forêt demande toute une éducation. » Walter Benjamin, Enfance berlinoise 1900

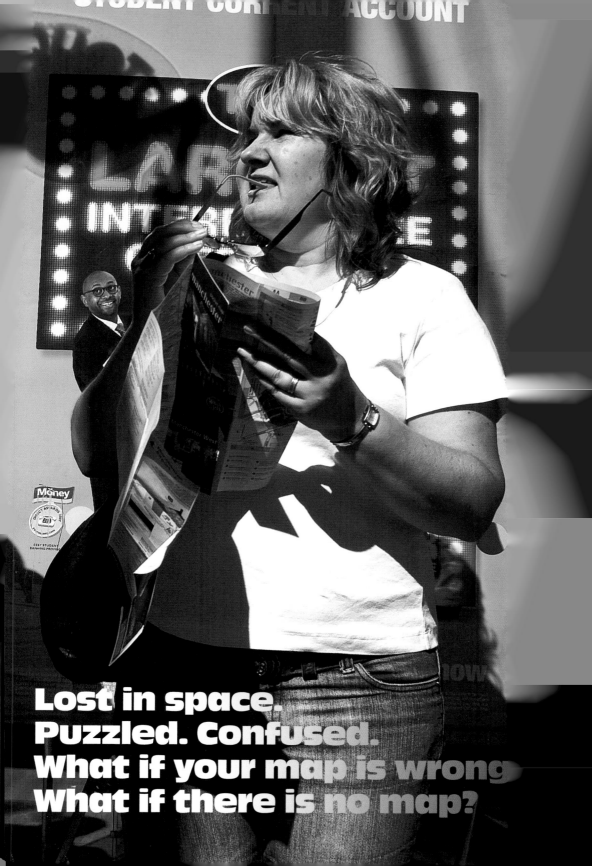

STUDENT CURRENT ACCOUNT

Lost in space.
Puzzled. Confused.
What if your map is wrong
What if there is no map?

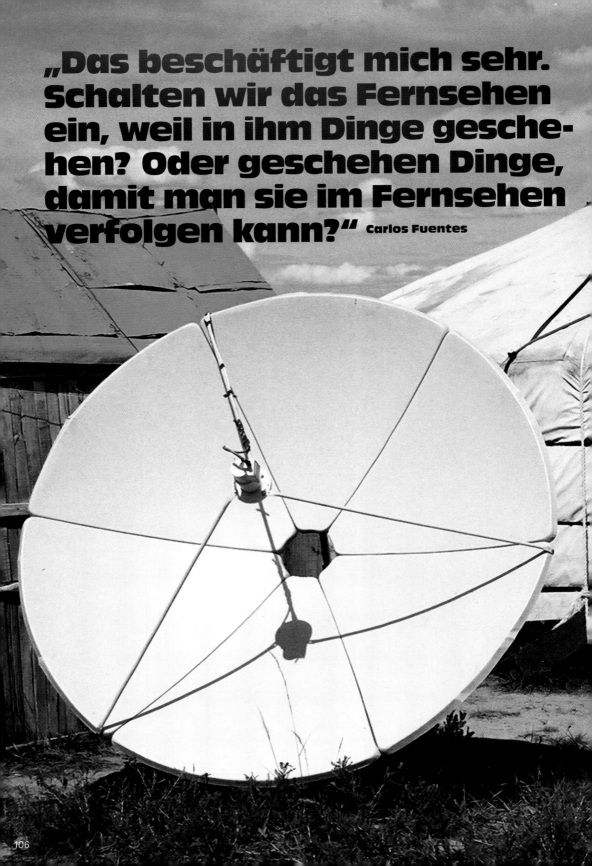

„Das beschäftigt mich sehr. Schalten wir das Fernsehen ein, weil in ihm Dinge geschehen? Oder geschehen Dinge, damit man sie im Fernsehen verfolgen kann?" Carlos Fuentes

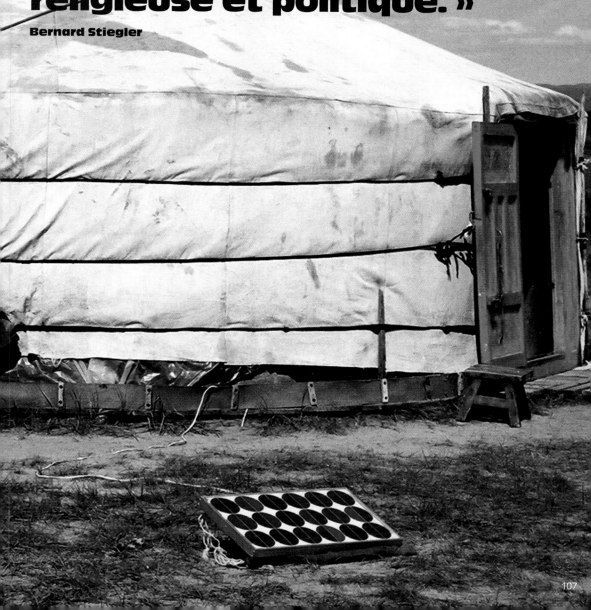

« La télévision et la radio constituent peut-être la vraie rupture car ces médias rentrent dans les foyers et se substituent à la calenda-rité familiale, dominicale, religieuse et politique. »

Bernard Stiegler

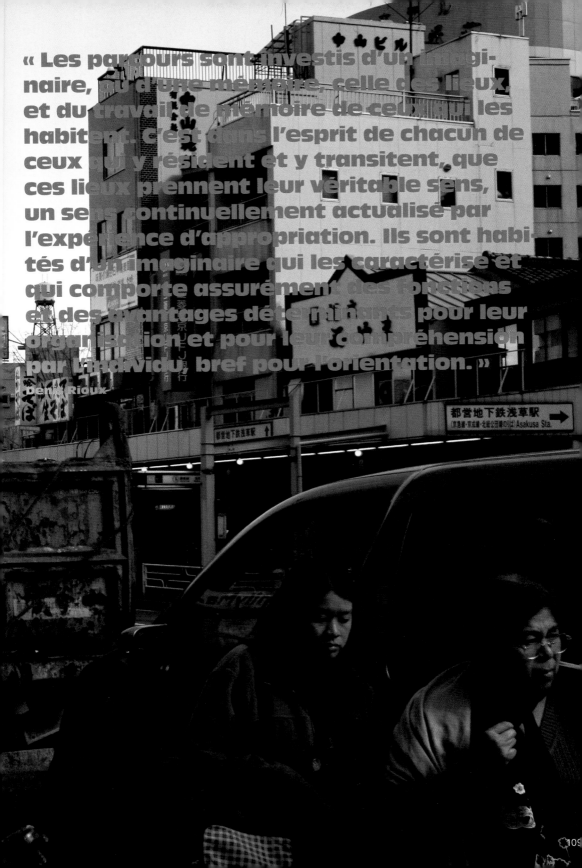

« Les parcours sont investis d'un imaginaire, ou d'une mémoire, celle des lieux, et du travail de mémoire de ceux qui les habitent. C'est dans l'esprit de chacun de ceux qui y résident et y transitent, que ces lieux prennent leur véritable sens, un sens continuellement actualisé par l'expérience d'appropriation. Ils sont habités d'un imaginaire qui les caractérise et qui comporte assurément des fonctions et des avantages déterminants pour leur organisation et pour leur compréhension par l'individu, bref pour l'orientation. »
Denis Rioux

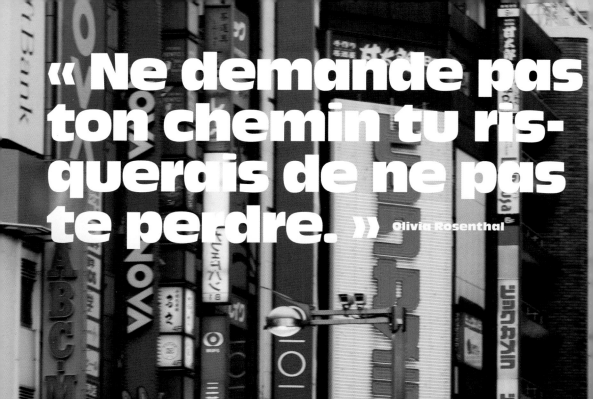

« Ne demande pas ton chemin tu risquerais de ne pas te perdre. » Olivia Rosenthal

Delirium of signs. Who cares what they say? We already know.

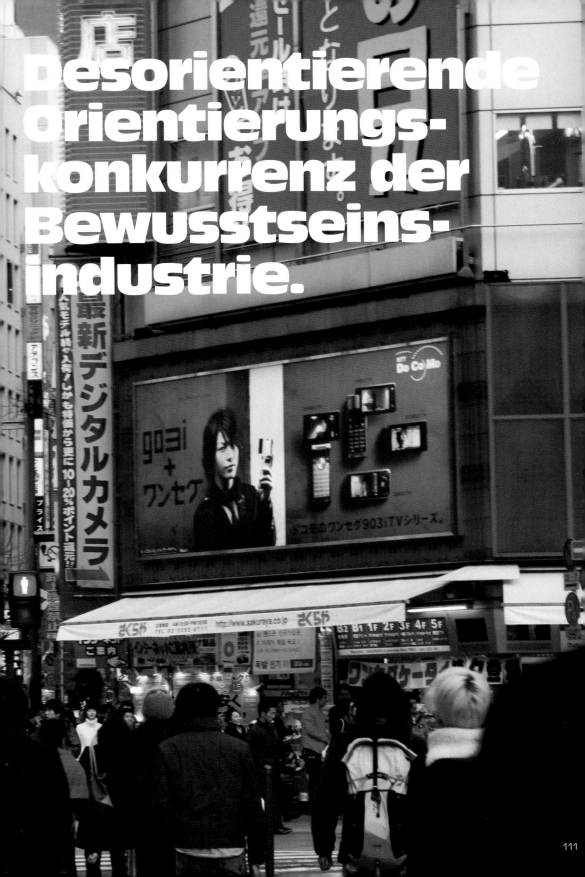

Desorientierende Orientierungs- konkurrenz der Bewusstseins- industrie.

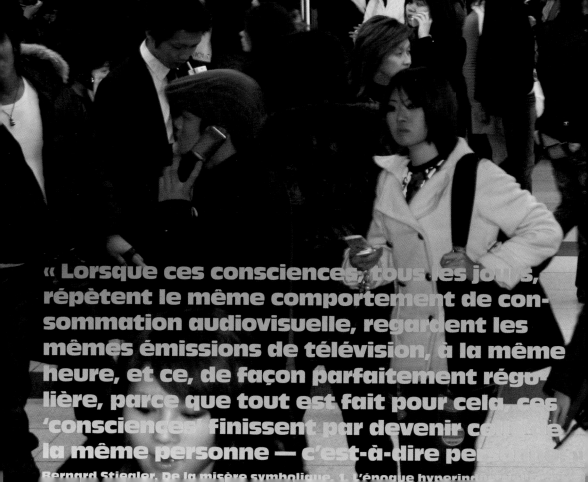

« Lorsque ces consciences, tous les jours, répètent le même comportement de consommation audiovisuelle, regardent les mêmes émissions de télévision, à la même heure, et ce, de façon parfaitement régulière, parce que tout est fait pour cela, ces 'consciences' finissent par devenir celles de la même personne — c'est-à-dire personne. »

Bernard Stiegler, De la misère symbolique. 1. L'époque hyperindustrielle

East Entrance

JR

JR東日本

1930 beobachtet Siegfried Kracauer merkwürdige Existenzen: Reisende auf einem grossen Bahnhof, an einem „Ort, der keine Stätte ist [...] immer auf dem Sprung im Verkehr, von Signal zu Signal [...]. Alles ist möglich, das Alte liegt hinter ihnen, das Neue ist unbestimmt. Für kurze Zeit werden sie wieder zu Vagabunden; wenn auch der Fahrplan ihre Ausschweifungen streng reguliert."
Siegfried Kracauer, Die Eisenbahn

„Sich in einer Stadt nicht zurechtfinden, heißt nicht viel. In einer Stadt sich aber zu verirren, wie man in einem Walde sich verirrt, braucht Schulung. Da müssen Straßennamen zu dem Irrenden so sprechen wie das Knacken trockner Reiser und kleine Straßen im Stadtinnern ihm die Tageszeiten so deutlich wie eine Bergmulde widerspiegeln." Walter Benjamin, Berliner Kindheit

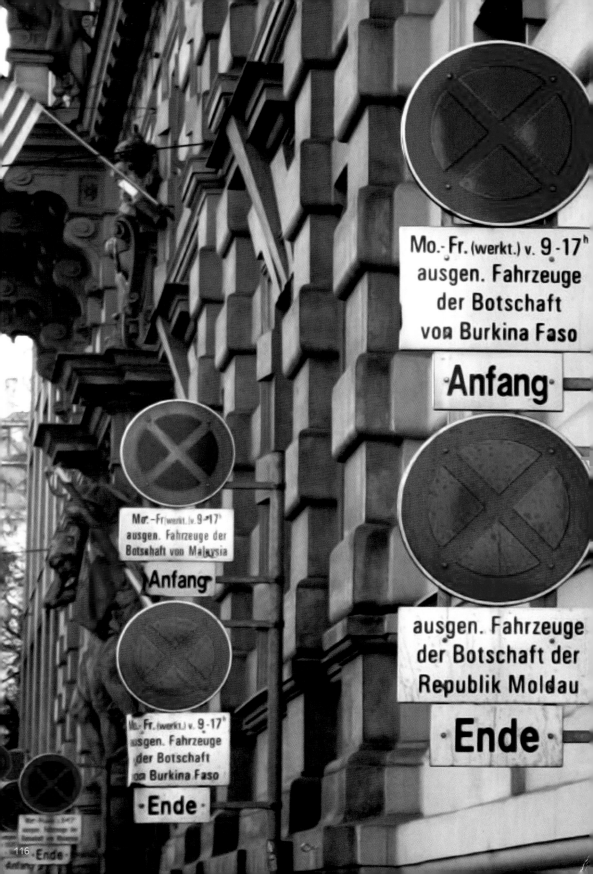

Mo.- Fr. (werkt.) v. 9 - 17ʰ
ausgen. Fahrzeuge
der Botschaft
von Burkina Faso

Anfang

Mo.- Fr. (werkt.) v. 9 - 17ʰ
ausgen. Fahrzeuge der
Botschaft von Malaysia

Anfang

ausgen. Fahrzeuge
der Botschaft der
Republik Moldau

Ende

Mo.- Fr. (werkt.) v. 9 - 17ʰ
ausgen. Fahrzeuge
der Botschaft
von Burkina Faso

Ende

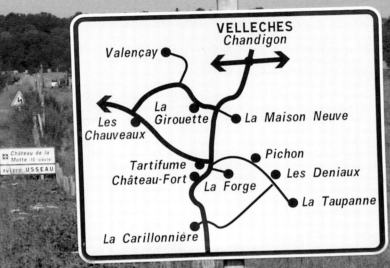

« Suivez la flèche » ou „nur wer sein Ziel kennt, findet den Weg" oder „der Weg ist das Ziel" ou « tous les chemins mènent à Rome » or "the fittest survive."

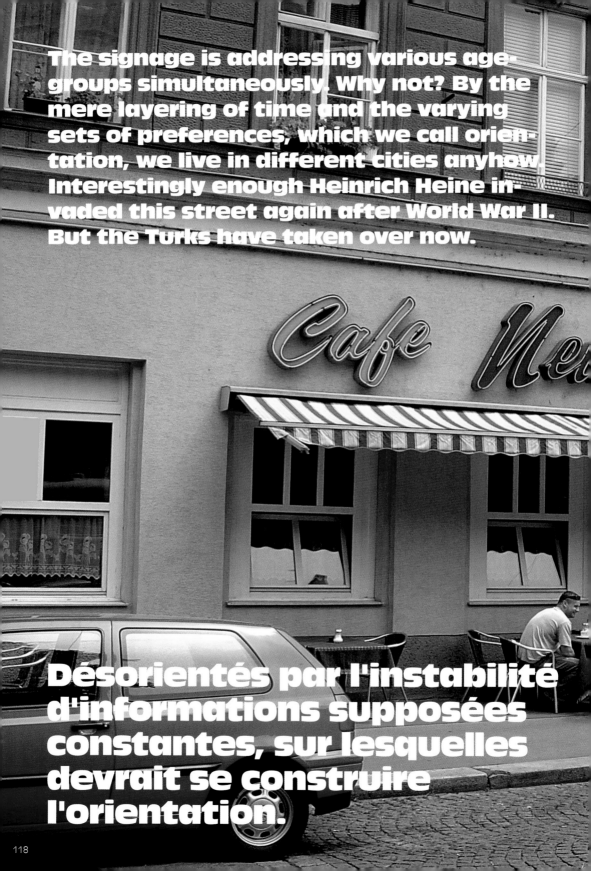

The signage is addressing various age-groups simultaneously. Why not? By the mere layering of time and the varying sets of preferences, which we call orientation, we live in different cities anyhow. Interestingly enough Heinrich Heine invaded this street again after World War II. But the Turks have taken over now.

Désorientés par l'instabilité d'informations supposées constantes, sur lesquelles devrait se construire l'orientation.

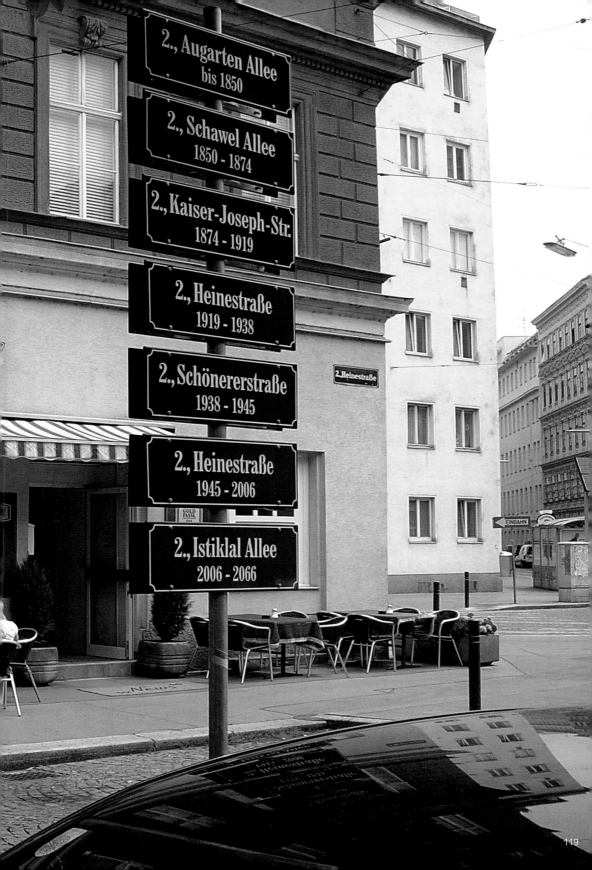

2., Augarten Allee
bis 1850

2., Schawel Allee
1850 - 1874

2., Kaiser-Joseph-Str.
1874 - 1919

2., Heinestraße
1919 - 1938

2., Schönererstraße
1938 - 1945

2., Heinestraße
1945 - 2006

2., Istiklal Allee
2006 - 2066

2.Heinestraße

119

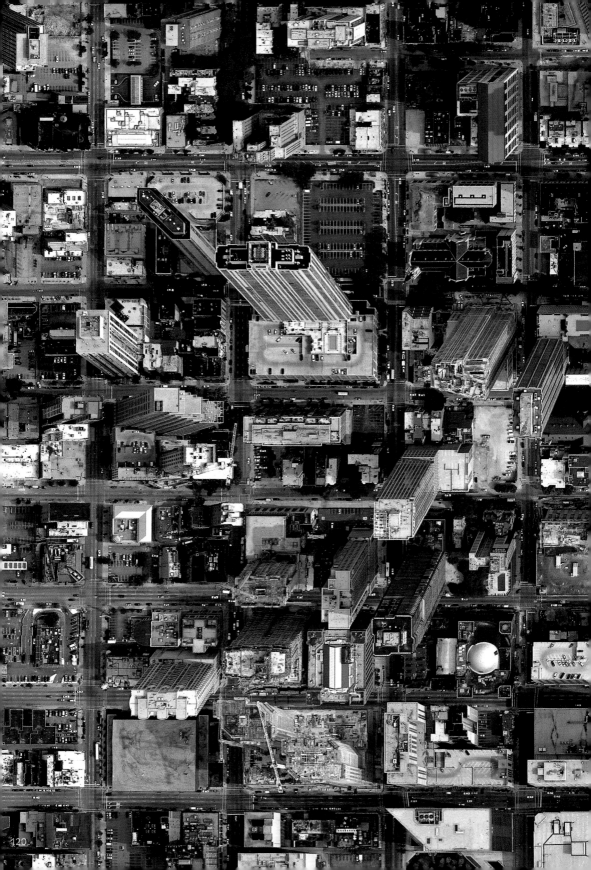

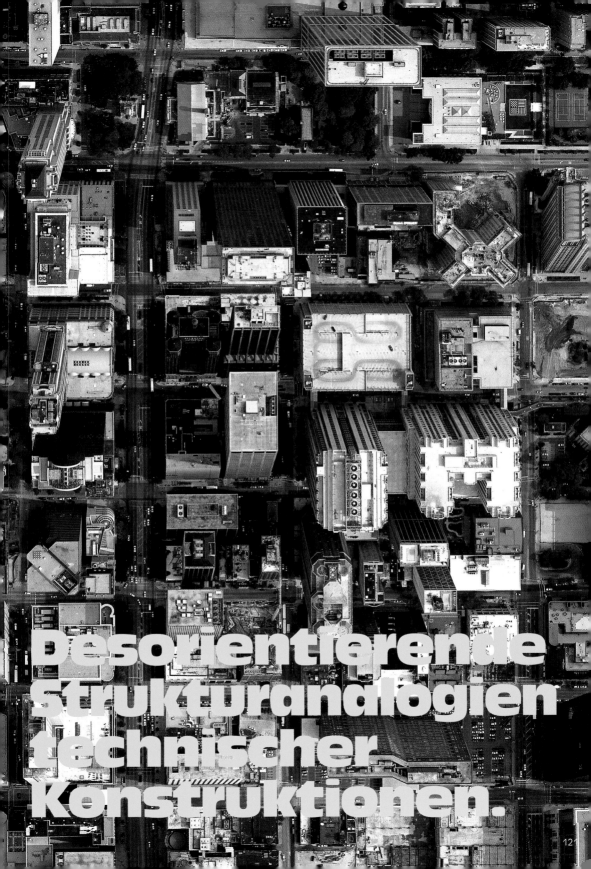

Desorientierende Strukturanalogien technischer Konstruktionen.

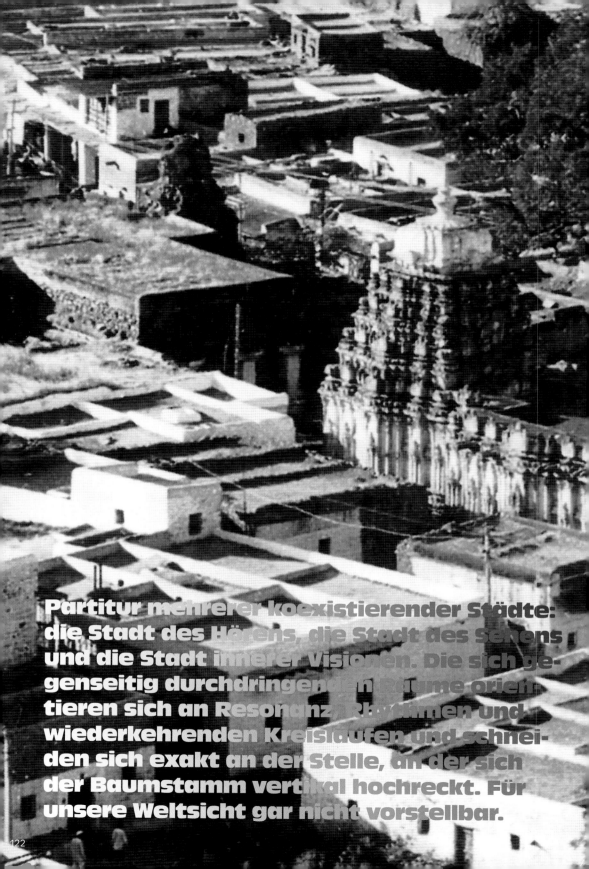

Partitur mehrerer koexistierender Städte:
die Stadt des Hörens, die Stadt des Sehens
und die Stadt innerer Visionen. Die sich ge-
genseitig durchdringenden Räume orien-
tieren sich an Resonanz, Rhythmen und
wiederkehrenden Kreisläufen und schnei-
den sich exakt an der Stelle, an der sich
der Baumstamm vertikal hochreckt. Für
unsere Weltsicht gar nicht vorstellbar.

« Plus loin, c'était un vieillard qui dormait sur un charpoy dans la cour intérieure. Une autre fois, c'était un groupe d'hommes barbus qui protégeaient un hookah. Sous leur regard fixe et voilé, j'ai eu très peur. L'un d'eux a fait un geste d'accueil ou de menace, je ne sais pas. Je n'ai pas attendu pour le savoir. Tout le danger de ce lieu, de son histoire, m'est apparu avec force, en même temps que ma propre faiblesse : si je disparaissais ici, personne ne le saurait. »

Ananda Devi, *Indian Tango*

« J'ai commencé à marcher en prenant des repères, m'appuyant sur ce que je pensais pouvoir reconnaître et dessinant dans ma tête un plan précis. Au bout d'une heure, je ne savais plus où j'étais. J'empruntais des enfilades de ruelles puantes, espérant que je finirais par me retrouver sur une grande artère ; mais, de manière tout à fait inexplicable, j'aboutissais chaque fois dans les maisons des gens. Les rues semblaient mener tout droit chez des particuliers aux portes ouvertes. Je croyais emprunter un passage vers une autre rue et me retrouvais face à une famille silencieuse au milieu de son repas de midi. Ils s'interrompaient et me regardaient sans rien dire, sans un sourire. » Ananda Devi, *Indian Tango*

123

« En effet si je n'ai même plus conscience de ce qu'est le temps, incapable que je suis, depuis toujours, de le décrire explicitement, la Foi devient une nécessité première, une urgente nécessité devant la panique d'une désorientation intégrale. Devant cette ruine du temps ne subsiste plus, dès lors, que cette anxiété ... Ainsi de la représentation 'objective' des faits, nous passons subitement à la représentation 'téléobjective' d'un monde globalement accidenté par les méfaits de la mégaloscopie de l'ubiquité. »

Paul Virilio, L'université du désastre

"Maze through levels that'll twist, skew, spin, shake and more while avoiding the dangers! Disorientation has never been so fun!"

Users manual from "Game of Disorientation"

Désorientés par manque de discernement

Desorientiert durch die Kontrolle der Information

Disoriented by the quantity of information

Désorientés par l'auteur d'une information

Desorientiert durch Informationsmangel

Disoriented by the novel content of the information

Desorientierung durch Zukunftsangst

Désorientés par manque de differentiation

Inkompatibilität der visuellen und der verborgenen technischen Ordnung.

« On peut également imaginer le genre de collision frontale et téléscopage des foules solitaires et si intelligentes, ces foules orientées objet et notoirement désorientées sujet, le personnage téléguidé venant emboutir, les uns après les autres, ses congénères inaperçus … »

Paul Virilio, L'université du désastre

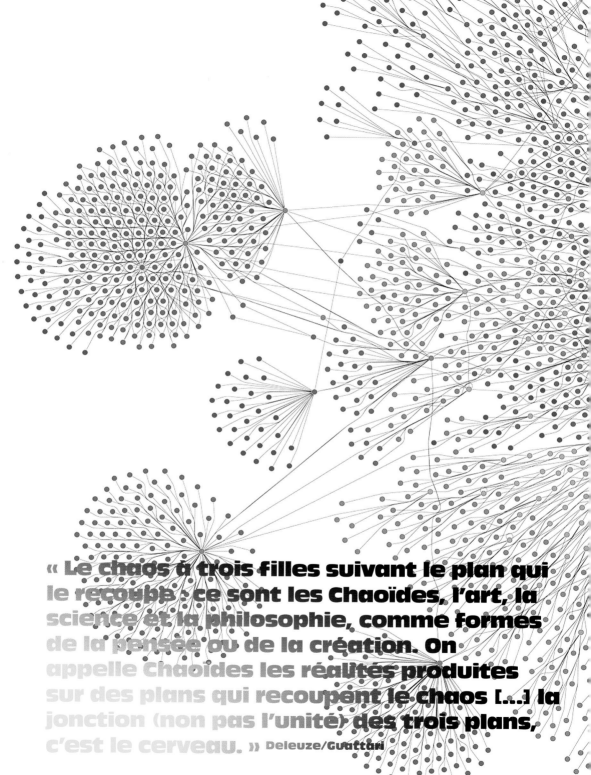

« Le chaos a trois filles suivant le plan qui le recoupe : ce sont les Chaoïdes, l'art, la science et la philosophie, comme formes de la pensée ou de la création. On appelle Chaoïdes les réalités produites sur des plans qui recoupent le chaos [...] la jonction (non pas l'unité) des trois plans, c'est le cerveau. » Deleuze/Guattari

Nos corps retenu, se cherchent au centre de cette prétendue libre circulation, de ce flux constant de produits, de marques, d'argent et d'information provenant de ces territoires inaccessibles. Nos esprits désorientés naviguent dans ces espaces déhiérarchisés, sans repère, sans histoire. Trop pleins de ces repères qui n'ont aucun lien avec le lieu de leur implantation. Le tout ne faisant pas sens. Désorientation, fragmentation, lassitude, désintérêt, étouffement, réchauffement, révolte explosion probable.

We "often seek immediate correspondence between an image and a system of reality, explaining (the world) by a one-to-one orientation with a textual or theoretical source. But this rational approach doesn't necessarily take into account the inherent lapses, or moments of disorientation [...]. It is often in these moments of confusion [...] that the fusion of a new system of reality is synthesized."

Whitney Rugg, Confusion: Disorientation and Synthesis

Imagine: what does it take to detect a neutrino. Scientists thought their mass was zero, but they are still in doubt. Anyhow, a neutrino is hard to detect.

Ohne Anfang, ohne Ende, ohne Richtung, ohne Anhaltspunkt. Vollständige Definition der Orientierungslosigkeit.

L'informatique, la robotique et la mécanique produisent en série des éléments tellement parfaits que leur distinction devient quasi impossible.

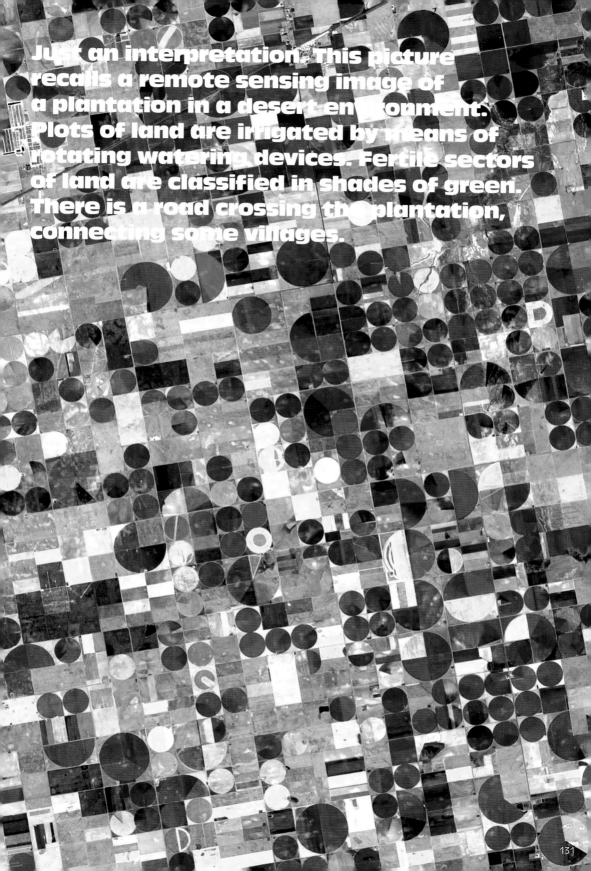

Just an interpretation. This picture
recalls a remote sensing image of
a plantation in a desert environment.
Plots of land are irrigated by means of
rotating watering devices. Fertile sectors
of land are classified in shades of green.
There is a road crossing the plantation,
connecting some villages.

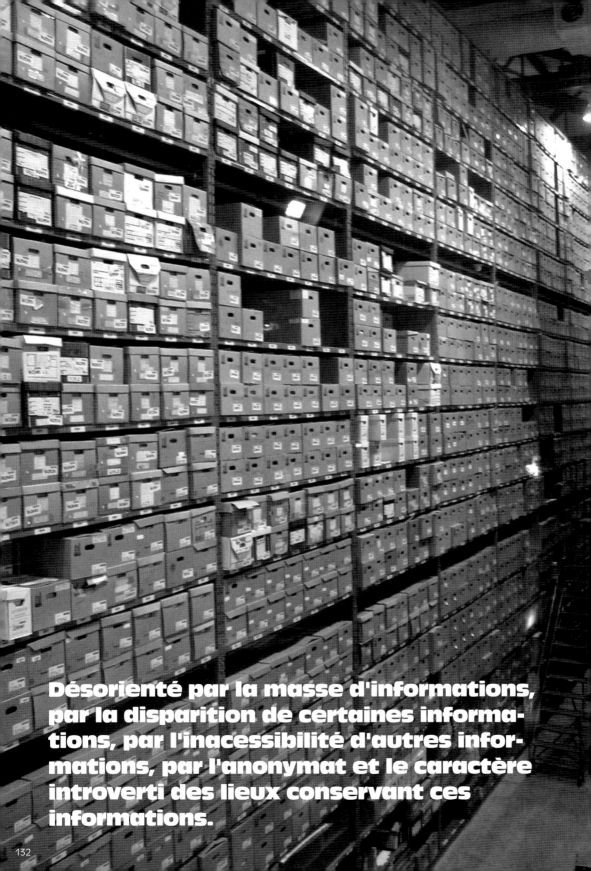

Désorienté par la masse d'informations, par la disparition de certaines informations, par l'inacessibilité d'autres informations, par l'anonymat et le caractère introverti des lieux conservant ces informations.

Die Krise der Identität und die damit verbundene Suche nach Authentizität resultiert aus Normierung, Kategorisierung und Anonymisierung — aus der Relativierung, die der Selbstwert der Existenz erfährt. Verlust der Menschenliebe. „Identität wird nur in ihrer Krise zum Problem."

Kobena Mercer (zitiert nach Stuart Hall)

Body language of this human in the basement: Her feet are pointing southwest, her arms southwest and her eyes south. She is frightened! What for? She wants to run west, but is nailed to the ground by something terrible, which is happening down south.

« Il existe en l'être humain un besoin fondamental qui est de lire et structurer mentalement son environnement. Considérant le fait que l'homme se déplace à pied à l'intérieur des bâtiments, sa lecture des lieux s'avère toujours partielle ; espace par espace. C'est ainsi que nous percevons sa syntaxe. Le bâtiment est en quelque sorte un recueil de contextes, un ensemble 'polycontextuel' qui n'est lisible que de façon désordonnée [...]. L'effort même de chercher l'information s'avère alors une manifestation assez intéressante de la désorientation. C'est le moment précis où le corps et l'esprit se retrouvent paralysés par l'incertitude. »
Jacques Guillaume

Orientierungsverlust findet laut Wahrnehmungspsychologie erst in der Zeit, dann im Raum und auf die Situation bezogen statt — und am Ende in der Identität.

135

Treblinka war, wie wir wissen, Endstation. Täglich wurden hier 10.000 bis 12.000 Menschen umgebracht. Die Insignien der Signaletik dekorieren den Abgrund auf der Folie einer Scheinarchitektur: Teuflischer kann die Allianz zwischen Architektur und Signaletik, zwischen den klassischen Medien der Orientierung und ihrem Missbrauch im Dienste des Völkermordes wohl kaum sein.

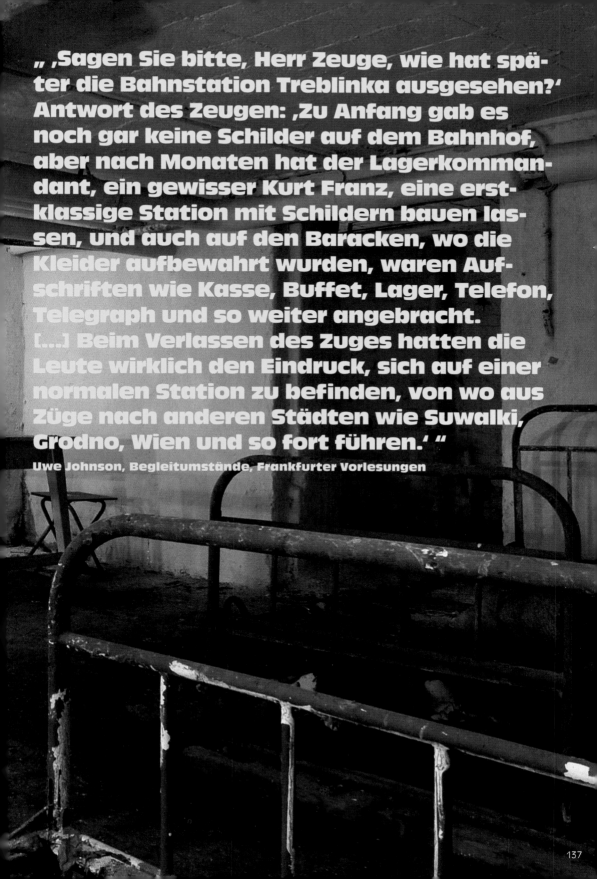

„ ‚Sagen Sie bitte, Herr Zeuge, wie hat später die Bahnstation Treblinka ausgesehen?' Antwort des Zeugen: ‚Zu Anfang gab es noch gar keine Schilder auf dem Bahnhof, aber nach Monaten hat der Lagerkommandant, ein gewisser Kurt Franz, eine erstklassige Station mit Schildern bauen lassen, und auch auf den Baracken, wo die Kleider aufbewahrt wurden, waren Aufschriften wie Kasse, Buffet, Lager, Telefon, Telegraph und so weiter angebracht. [...] Beim Verlassen des Zuges hatten die Leute wirklich den Eindruck, sich auf einer normalen Station zu befinden, von wo aus Züge nach anderen Städten wie Suwalki, Grodno, Wien und so fort führen.' "

Uwe Johnson, Begleitumstände, Frankfurter Vorlesungen

„Naiv, wer glaubt, bei Folter gehe es um Aussagen und Geständnisse. Jenseits der brachialen körperlichen Torturen liegt nur noch Gestammel." Gespräch mit einem Überlebenden des südlibanesischen Khiam-Gefängnisses während der israelischen Okkupation. Caroline Emcke, Von den Kriegen

Anything which makes up a place of terror is available. What else could have happened here, except from torturous interrogation?

"I feel that solitary confinement — which wages war on the soul and mind of a person — can be the most inhuman form of white torture for people like me, who are arrested solely for [defending] citizens' rights. I only hope the day comes when no one is put in solitary confinement [to punish them] for the peaceful expression of his ideas." Kianush Sanjari, an Iranian blogger and activist

„Uruguay in den 70er Jahren. Die Studentin Irma wird unter eine Kapuze gesteckt und mißhandelt. Von den Foltern wird sie jedoch in höflichem Ton angeredet. Sie reagiert verwirrt, kann keine eindeutig abwehrende Haltung gegenüber ihren Peinigern einnehmen. Das Ziel moderner Folter — der psychische Zusammenbruch und die nachhaltige Verstörung und Zerstörung der Persönlichkeit des Opfers — wird bei ihr so schneller erreicht und hinterläßt weniger Spuren als durch eine rein physische Mißhandlung."

Freihart Regner, amnesty international

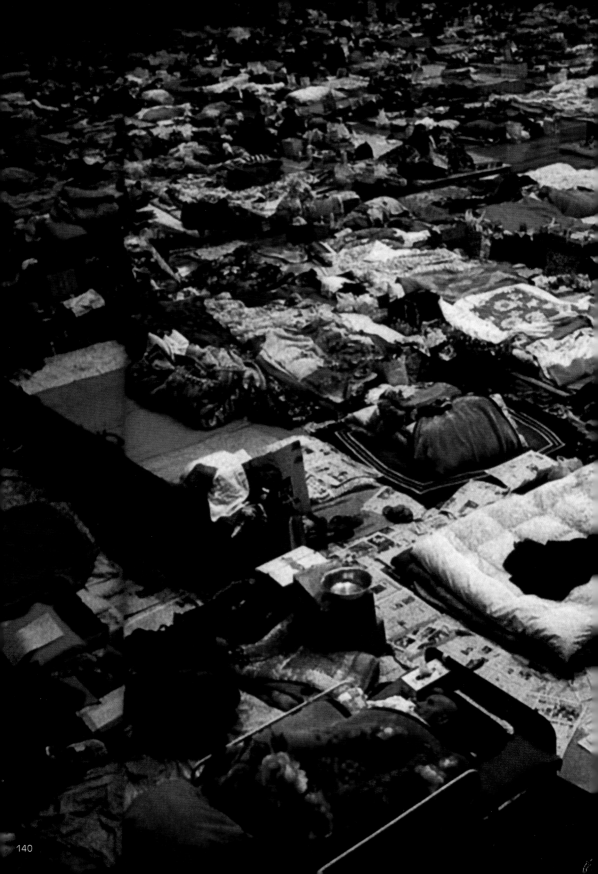

Désorientés également de ne savoir quand s'achèvera cette situation exception- nelle, dite d'urgence.

Millionen Menschen sind auf der Flucht vor Kriegen, Armut, ökologischen, religiösen oder politischen Katastrophen. Sie vege- tieren in geografischen und zeitlichen Zwischenräumen — bedroht dort, woher sie kommen, nicht gewollt dort, wo sie sind, und ohne zu wissen, wohin sie gelangen werden. Traumatisiert durch Erlebtes, pa- ralysiert durch das hilflose Warten auf das Unbestimmte und der Zuversicht enthoben. Erinnern, Träumen und Sehnen sind stille Begleiter — ebenso schmerzhaft wie auch der fragile Strang zur Hoffnung.

„Allzuoft treffen Misshandlung und Gewalt ihre Opfer nicht nur äusserlich: Die Opfer werden nicht nur geschlagen und vergewaltigt, sondern das Trauma nimmt ihnen auch die Fähigkeit zu sprechen oder sich verständlich zu artikulieren. Unterdrückung und Gewalt gegen Einzelne oder Gruppen haben nicht nur das Ziel, die Menschen auszulöschen, sondern auch, alle Spuren des Verbrechens zu verwischen. Ein Methode systematischer Unterdrückung: Man zerstört die Fähigkeit der Menschen auf verständliche Weise zu berichten, was ihnen angetan wurde."

Caroline Emcke berichtet aus einem Flüchtlinglager in Pakistan

In contrast to the public perception the rich nations of the First World are less directly affected by the global flight movements. Four out of five refugees and asylum seekers are affiliated with the world's poorest countries. See the map of Philippe Rekacewicz, Réfugiés au Sud, barrières au Nord

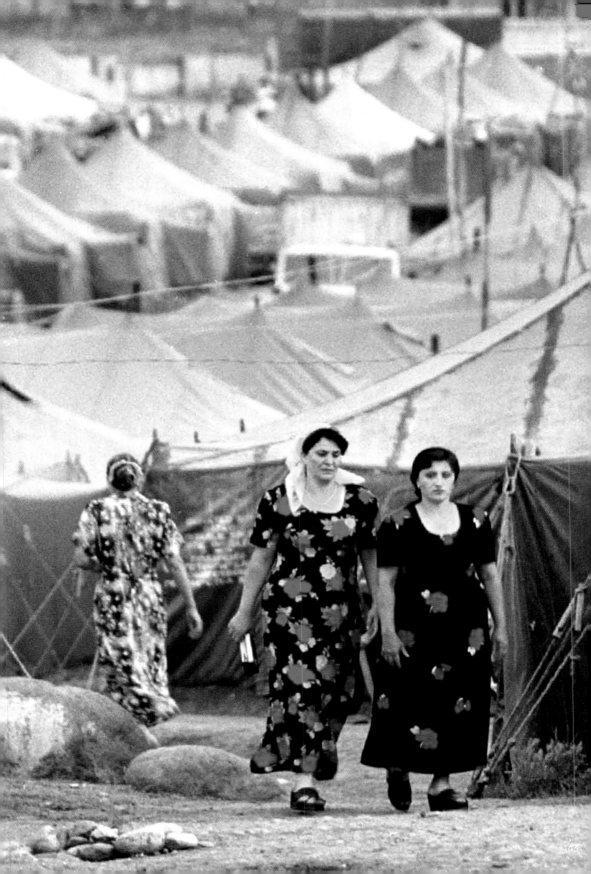

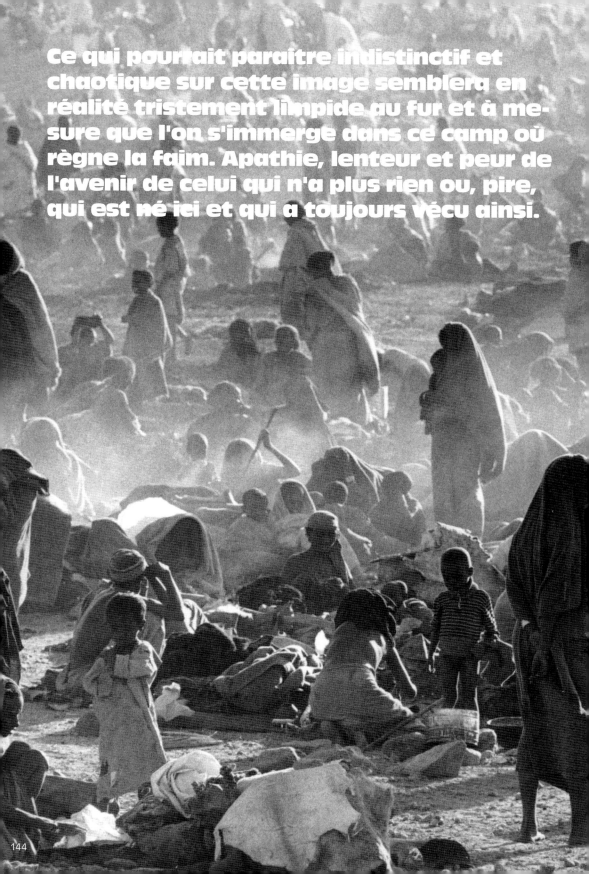

Ce qui pourrait paraître indistinctif et chaotique sur cette image semblera en réalité tristement limpide au fur et à mesure que l'on s'immerge dans ce camp où règne la faim. Apathie, lenteur et peur de l'avenir de celui qui n'a plus rien ou, pire, qui est né ici et qui a toujours vécu ainsi.

„In unserer Welt macht uns Schmerz zu Individuen, hier scheint Leid alle zu vereinheitlichen, verdeckt es alle Unterschiede unter der sandigen Oberfläche der Verzweiflung. Abdul Quayum hat für die Widerstandbewegung in Afghanistan gekämpft und als Arzt gearbeitet für jede Widerstandbewegung, gegen jedes Unterdrückungsregime. Wurde verhaftet und gefoltert. Jetzt ist er hier im Lager und kämpft nur noch gegen Malaria, Tuberkulose und die Schwermut der Füchtlinge."

Caroline Emcke erzählt von dem illegalen Lager Cherat, Afghanistan

Free choice to be squeezed in a crowd.

„Was die Verhältnisse in einer Massengesellschaft für alle Beteiligten so schwer erträglich macht, liegt nicht eigentlich, jedenfalls nicht primär, in der Massenhaftigkeit selbst; es handelt sich vielmehr darum, daß in ihr die Welt die Kraft verloren hat, zu versammeln, das heißt, zu trennen und zu verbinden."

Hannah Arendt, Vita activa oder Vom tätigen Leben

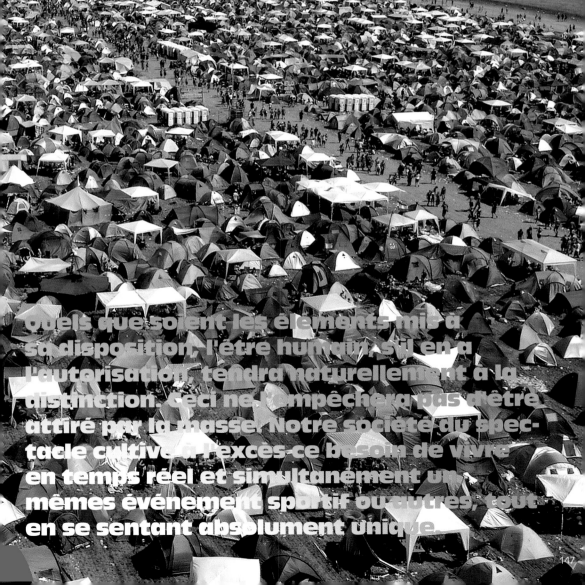

« Société du spectacle » „Eventisierung des öffentlichen Raums."

Guy Debord und Anke Hagemann

Quels que soient les éléments mis à sa disposition, l'être humain, s'il en a l'autorisation, tendra naturellement à la distinction. Ceci ne l'empêchera pas d'être attiré par la masse. Notre société du spectacle cultive à l'excès ce besoin de vivre en temps réel et simultanément un même événement sportif ou autres, tout en se sentant absolument unique.

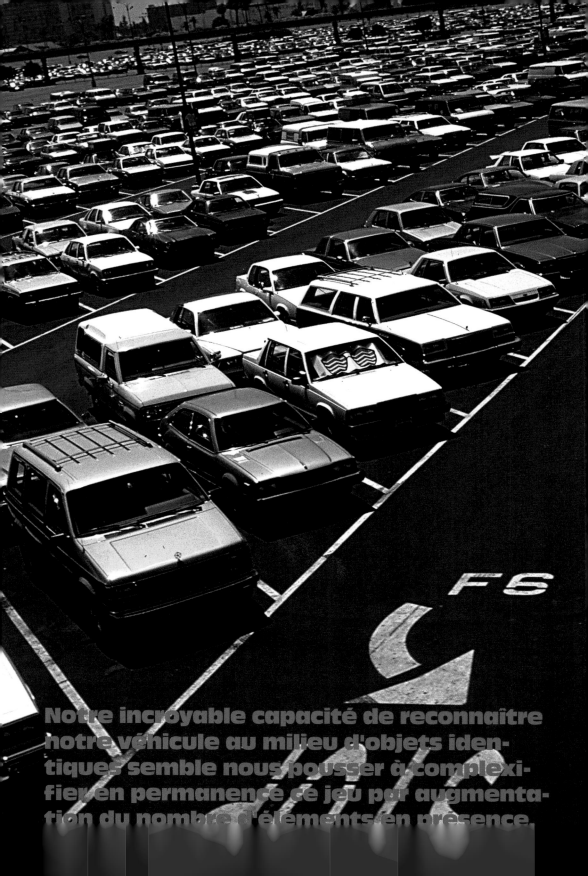

F6

Notre incroyable capacité de reconnaître notre véhicule au milieu d'objets identiques semble nous pousser à complexifier en permanence ce jeu par augmentation du nombre d'éléments en présence.

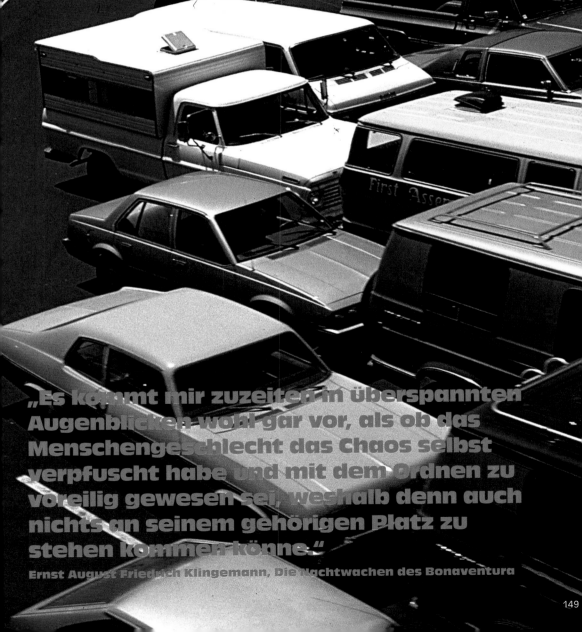

„Es kommt mir zuzeiten in überspannten Augenblicken wohl gar vor, als ob das Menschengeschlecht das Chaos selbst verpfuscht habe und mit dem Ordnen zu voreilig gewesen sei, weshalb denn auch nichts an seinem gehörigen Platz zu stehen kommen könne."

Ernst August Friedrich Klingemann, Die Nachtwachen des Bonaventura

My navigator says, "Turn right after 150 meters."

"What I think of as urbanity is precisely making use of the density and differences in the city so that people find a more balanced sense of identification on the one hand with others who are like themselves, but also a willingness to take risks with what is unlike, unknown, [...] It is the kinds of experiences that make people find out something about themselves that they didn't know before."

Richard Sennett, *Transformations of the concept of urbanity*

Wenn hier auf abstrakten Regeln der Vorfahrt beharrt wird, bewegt sich nichts mehr. Die Dominanz der Gegenwart fordert ein situatives Handeln. Wer seine Orientierung übergeordneten Systemen und Maschinen überlassen hat, ist verloren.

A l'aide de leurs index et bras tendus, les possesseurs du savoir parfois légèrement dédaigneux, acceptaient de se transformer pour un temps en panneau signalétique. Les plus obligeants prendront même le rôle de « navigateur » en accompagnant de leur plein gré l'ignorant jusqu'au lieu recherché. Ils lui permettront ainsi de sortir de ce statut désavantageux pour revenir parmi les orientés. Tout ceci se passait bien entendu en des lieux et des temps révolus où les êtres humains communiquaient encore.

Der Lake Hume hat durch die ihn umgeben-
den Eukalyptusbäume einen hohen Anteil an
ätherischen Ölen, selbige vermodern daher
auch nicht, sondern bleiben als Skelette ste-
hen. Durch unsere mediale Sozialisation sind
wir geneigt, das Bild eines ausgetrockneten
Seeufers im Kontext von Desorientierung
eher in Afrika zu verorten und mit Dürre-
katastrophen zu konnotieren.

Er-Schöpfungsgeschichte:
‚Und die Erde wurde wüst
und leer' (hebräisch: Tohu-
wabohu; griechisch: Chaos).

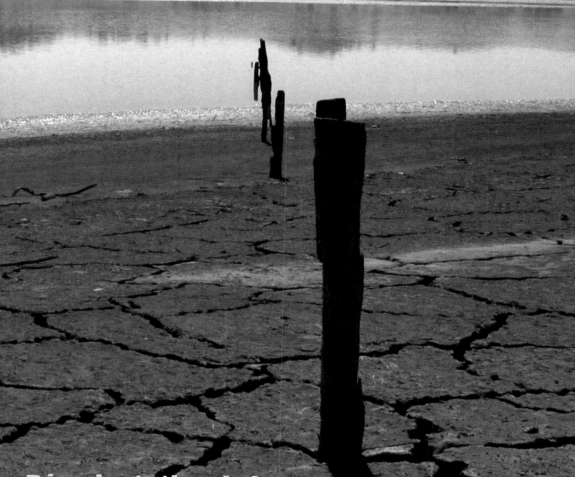

The human being has disoriented the ecological balance and is now endangered by the consequences. Fatal circle of disorientation.

Désorientation de la nature face aux excès de nos sociétés de consommation... Nous savons que nous ne pourrons pas dire que nous ne savions pas. Mauvaise conscience, indifférence, fatalisme, désorientation.

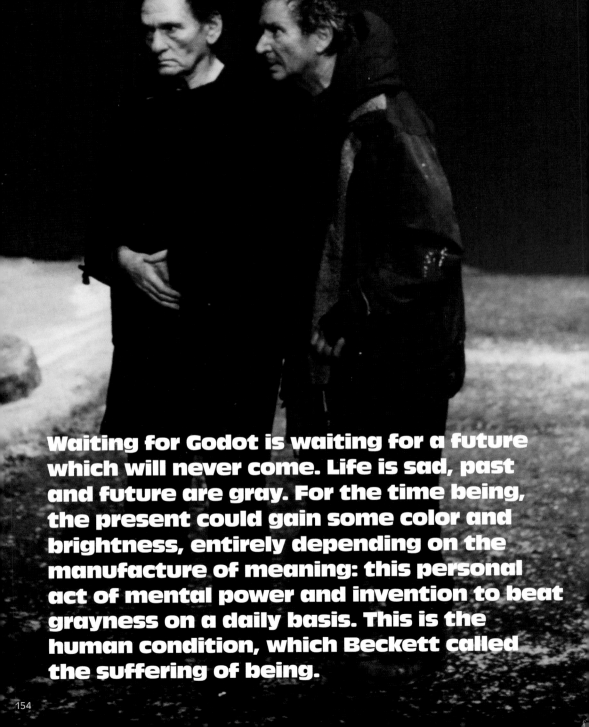

Waiting for Godot is waiting for a future
which will never come. Life is sad, past
and future are gray. For the time being,
the present could gain some color and
brightness, entirely depending on the
manufacture of meaning: this personal
act of mental power and invention to beat
grayness on a daily basis. This is the
human condition, which Beckett called
the suffering of being.

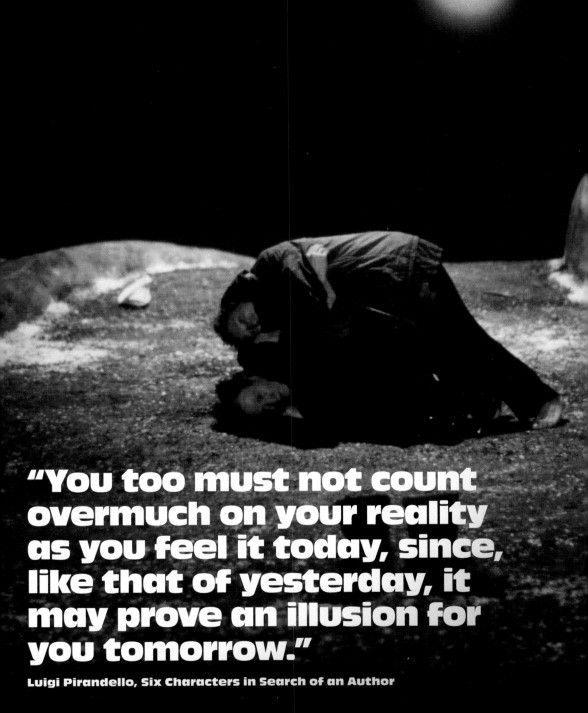

"You too must not count overmuch on your reality as you feel it today, since, like that of yesterday, it may prove an illusion for you tomorrow."

Luigi Pirandello, *Six Characters in Search of an Author*

„Aus der dritten Etage dringt Jazzmusik/
ein Fernsehgerät wird immer lauter/
drinnen im Zimmer empfängt meine Frau
einen Tod/ der gerade im Fernsehen
vorkommt/ Zigtausende sind an Senfgas
gestorben/ zig Massaker auf den Straßen/
und ein weit'res Massaker/ im Schaukelstuhl
zwischen Abbas bin Kidir/ und dem Gedicht."

"Sound, pace and locations come out of ideas. Characters, everything comes out of ideas. Never go against the ideas, stay true to them. And it will always tell you the way you go [...] When ideas come to you that are not just one genre, there are many things floating together. It's beautiful, and a lot like real life. You know, you're laughing in the morning and crying in the afternoon, and there's a strange event after lunch. It's just the way it is."

David Lynch

Was Buzz really on the moon? Or was the entire scene shot in a Nevada film studio? There is still some speculation on that.

„Die Vermittlungsinstanz zwischen Subjekt und Blick, die bestimmt, wie das Subjekt ‚fotografiert' (d. h. gesehen) wird, wie es die Funktion des Blicks erfährt und wie es sieht, nennt Lacan den Bildschirm. [...] Damit ist auch impliziert, dass es keine sogennante ‚direkte' Wahrnehmung der Dinge geben kann, sondern nur eine durch den Rahmen bzw. Bild-Schirm kulturell intelligibler Bilder vermittelte."

Susanne Lummerding, Darüber im Bild zu sein, im Bild zu sein

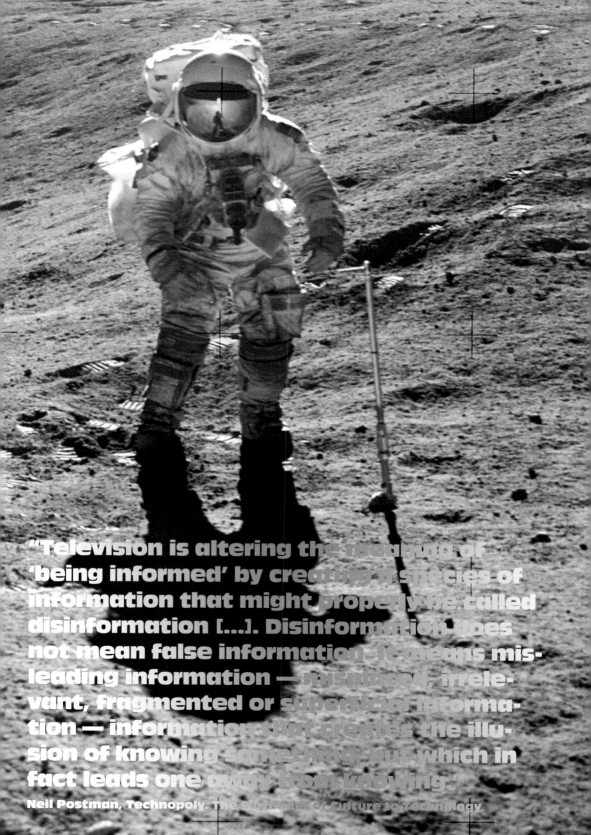

"Television is altering the meaning of 'being informed' by creating a species of information that might properly be called disinformation [...]. Disinformation does not mean false information. It means misleading information — misplaced, irrelevant, fragmented or superficial information — information that creates the illusion of knowing something, but which in fact leads one away from knowing."

Neil Postman, Technopoly. The Surrender of Culture to Technology

159

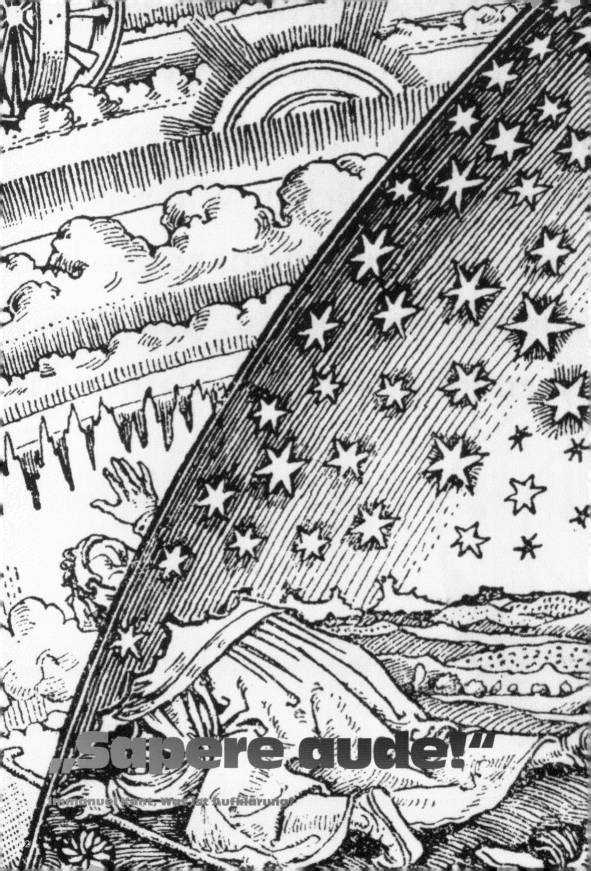

„Sapere aude!"

Immanuel Kant, Was ist Aufklärung?

Explore de nou∗
veaux territoires.
La curiosité mène
à l'invention.

Von einem, der
auszog, die
Neugier zu lernen.

Aus dem schützenden Uterus in die Welt geworfen, emotionaler und sinnlicher Overflow. Beginn des Wechselspiels von Orientierungen und Desorientierungen. Lernen, verwerfen, evaluieren, erfahren, selektieren, lachen, weinen, lieben ...

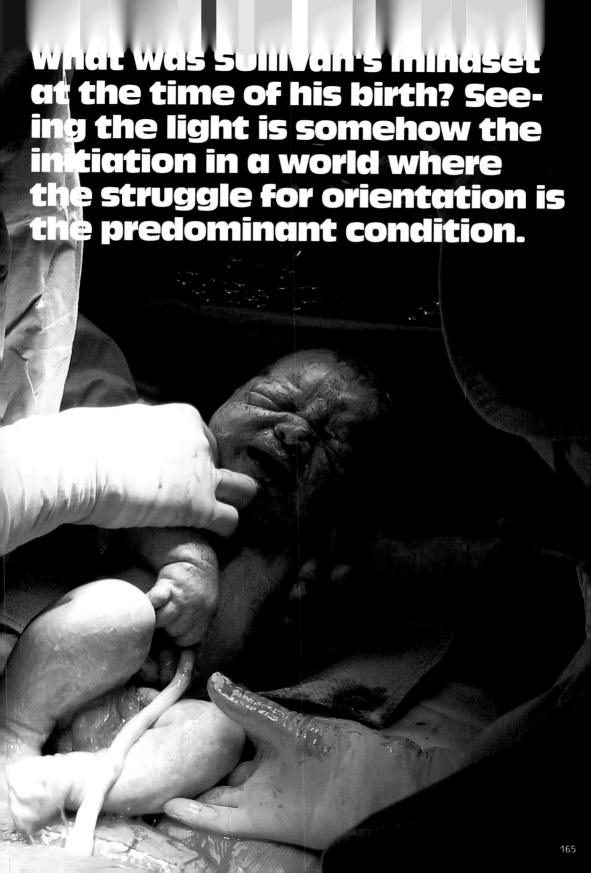

What was Sullivan's mindset at the time of his birth? Seeing the light is somehow the initiation in a world where the struggle for orientation is the predominant condition.

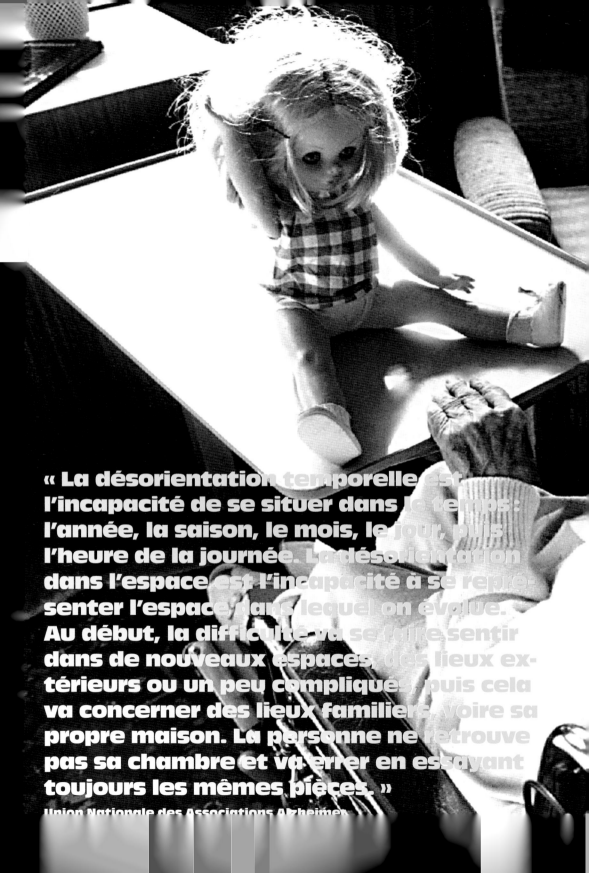

« La désorientation temporelle est l'incapacité de se situer dans le temps : l'année, la saison, le mois, le jour, puis l'heure de la journée. La désorientation dans l'espace est l'incapacité à se représenter l'espace dans lequel on évolue. Au début, la difficulté va se faire sentir dans de nouveaux espaces, des lieux extérieurs ou un peu compliqués, puis cela va concerner des lieux familiers, voire sa propre maison. La personne ne retrouve pas sa chambre et va errer en essayant toujours les mêmes pièces. »

Union Nationale des Associations Alzheimer

„Es ist diese Desorientierung, die uns verbindet." [1] „Liegt nicht im Irren eine zutiefst menschliche Erfahrung? Ist es nicht die Fehlbarkeit, die den Menschen erst ausmacht?" Menschen mit Demenz, „die, gepeinigt von unseren Normen, als Fragmente ihrer selbst, in einer längst vergangenen Zeit umherirren." Aber auch „die herzhaft lachenden, fröhlich singenden und tanzenden Menschen, die sich nicht genieren, wenn mal ein Ton daneben geht [...], die befreit von Hemmung, Norm und Moral [...] den Augenblick wach und mit beneidenswerter Intensität begehen." [2]

(1) Dorothee Mangold alias Clownin Rosina, (2) Marcel Briand

« Avoir peur de la mort, non pas parce qu'elle serait un événement pénible, mais parce qu'on tremble en l'attendant. De fait, cette douleur, qui n'existe pas quand on meurt, est crainte lors de cette inutile attente ! Ainsi le mal qui effraie le plus, la mort, n'est rien pour nous puisque, lorsque nous existons, la mort n'est pas là et, lorsqu'la mort est là, nous n'existons pas. »

Épicure, Lettre à Ménécée

Ritual der Bleibenden für die Gehenden: zur Orientierung vor der Desorientierung durch den Abschied.

"Life of My Death
My only difference
Between life and afterlife
Is my death." Usman Hanif

Zurückgeworfen auf das Raum-,
Zeit- und Materieverständnis der
jeweiligen individuellen und kulturellen
Sozialisation, nimmt der Einzelne den
Tod des Leibes unterschiedlich wahr.

Il existe quatre types différents de suicide : le suicide altruiste résultant d'une hyperintégration (suicide du militaire), le suicide égoïste résultant d'une hypo-intégration (suicide du célibataire), le suicide fataliste résultant d'un excès de réglementation (suicide des époux mariés trop jeunes) et le suicide anomique résultant d'une insuffisance de régulation (suicides des crises de prospérité, déception face aux ambitions déçues). Il démontre de même que le taux de suicide est plus élevé en été qu'en hiver, le jour que la nuit, en début de semaine plutôt qu'en fin de semaine, c'est-à-dire au moment où l'activité sociale est la plus intense. **Voir Émile Durkheim, Le Suicide**

COUNSELING

RE IS HOPE
E THE CALL

NSEQUENCES OF
NG FROM THIS
GE ARE FATAL
ND TRAGIC.

B

I'll change

C

172

y me.

our life forever

„Ein Inserat in der Wüste. Flaggenalleen vor dem Sale Center des Developpers. Einsame Objekte in den noch leeren Wüstenlandschaften zwischen Dubai und Sharjah, Dibba und Fujairah. Wer hier vorbeifährt, versteht: Buy & Sell. Wer sich hier einkauft, kennt nicht mehr als den Masterplan, einen Grundriss, ein paar bunte Bilder. Jahre später, bei der Schlüsselübergabe, haben Villa und Appartement schon drei-, fünf- oder zehnmal die Hand gewechselt, jedesmal mit beträchtlichem Gewinn. Keine Frage, dass dies das Leben der ganzen Gegend verändert. Für immer?" Elisabeth Blum

« Notre époque se caractérise comme prise de contrôle du symbolique par la technologie industrielle, où l'esthétique est devenue à la fois l'arme et le théâtre de la guerre économique. Il en résulte une misère où le conditionnement se substitue à l'expérience. »
Bernard Stiegler, De la misère symbolique

174

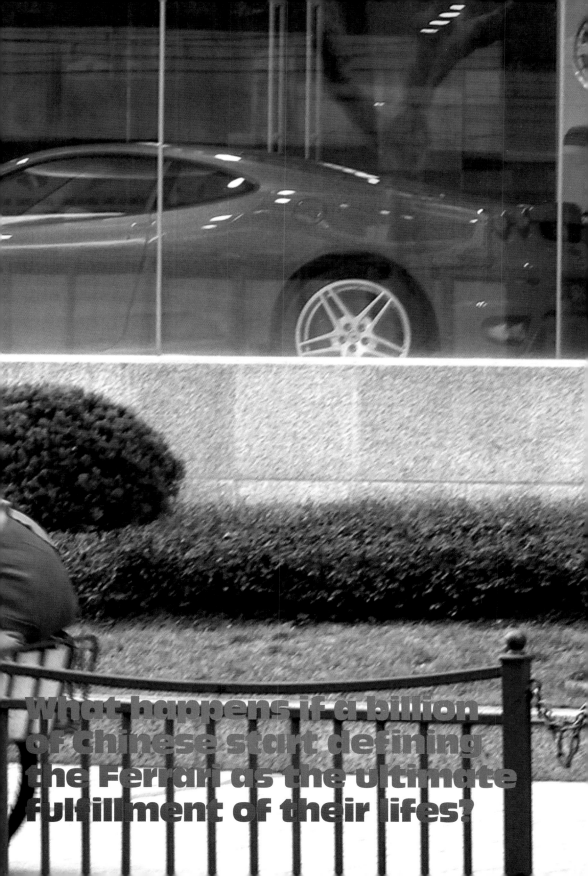

What happens if a billion of Chinese start defining the Ferrari as the ultimate fulfillment of their lifes?

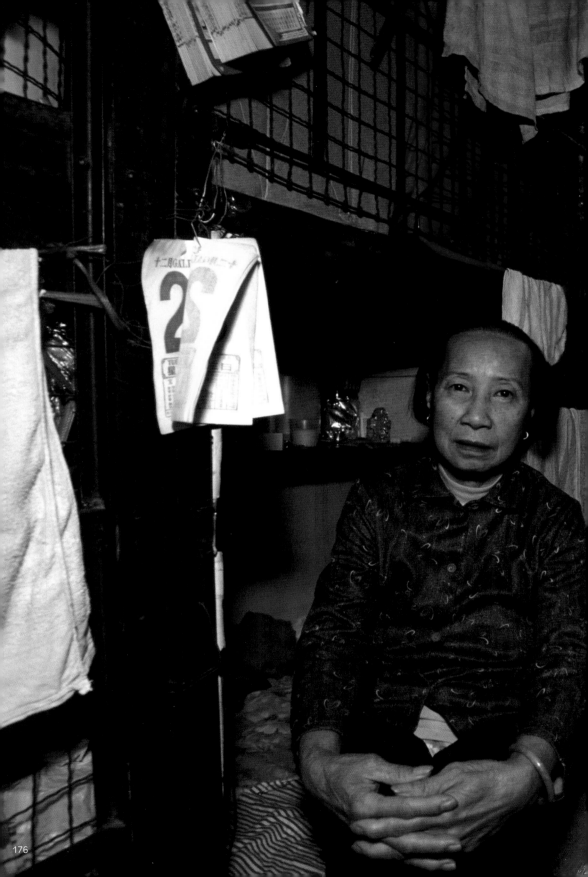

Am falschen Ort. Für Edward Said ist
der falsche Ort, ein „Out of Place", das
Ergebnis kultureller und gesellschaftlicher
Verwerfungen, erzwungener und freiwil-
liger Migration, die den Menschen dazu
bringen, nirgendwo mehr daheim zu sein
und sich gerade deshalb überall heimlich
und ‚unheimlich' zu fühlen. Als eine solche
Geschichte des ‚Unheimlichen' beschreibt
auch Anthony Vidler die Architektur der
Moderne. Es mag zwar kein ‚Zuhause'
mehr geben, aber in der Rede vom
„Unheimlichen" (Freud), vom „Unbehaust-
sein" (Flusser), dem „Unzuhause"
(Heidegger), aber auch in den Beschrei-
bungen — ist das Begehren nach einem
Zuhause eingeschrieben.

Vgl. Thomas Waitz, Leere der Bilder — Bilder der Leere

„Es gibt Leute, die haben im Laufe ihres Lebens unter Umständen den Weizen von einem halben Morgen Land in Hostiengestalt zu sich genommen und sind doch jederzeit bereit, anderen Leuten in die Tasche zu greifen, einem Sterbenden einen Fußtritt zu versetzen und einem Gesunden einen Flintenschuß ins Kreuz zu jagen."

Luigi Pirandello, Tote auf Bestellung

„Zweifellos beinhaltet jede Repräsentation, genauer gesagt der Akt, andere zu repräsentieren (und damit zu reduzieren), beinahe immer eine gewisse Art von Gewalt gegen den Gegenstand der Repräsentation [...]. Der Akt oder Prozess des Repräsentierens impliziert Kontrolle, er impliziert Akkumulation, er impliziert Eingrenzung, er implziert eine Art von Entfremdung oder Desorientiertheit seitens des Repräsentierenden." **Edward Said**

"I own two houses and I've got three personal addresses. I live in two different countries and I'm sitting in an airplane once a week. I've got four places where I could work. My infrastructure holds four telephone numbers, three email addresses and three fridges, which are all stuffed with food." [1] Such a society, at first sight, a chaos, is not free from Hierarchies. Those who are most mobile and autonomous are found on the top. [2]

(1) Zygmunt Bauman

(2) Vgl. Luc Boltanski/Eve Chiapello, Le nouvel esprit du capitalisme

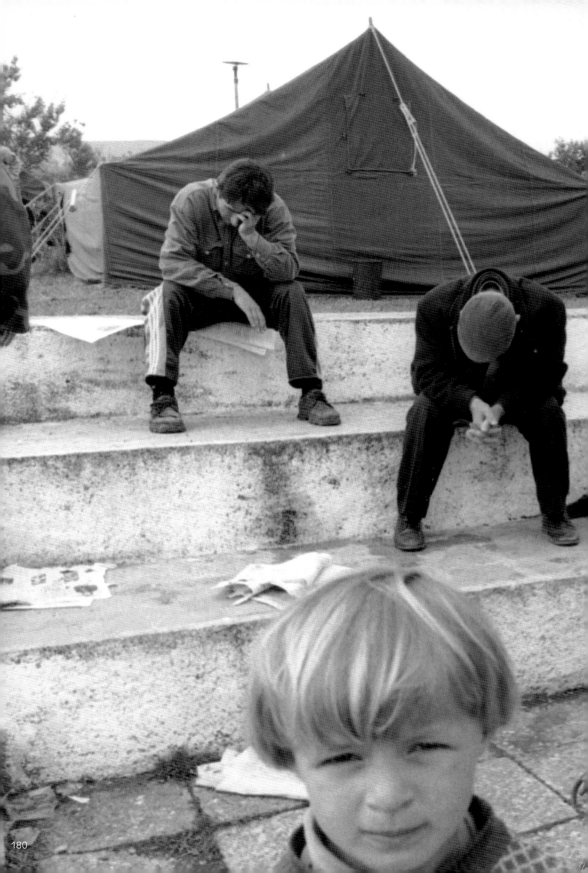

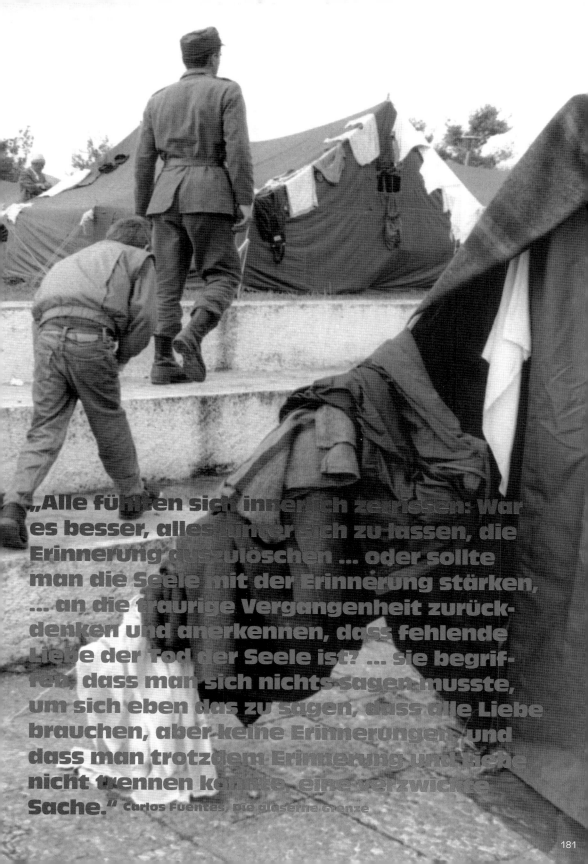

„Alle fühlten sich innerlich zerrissen: War es besser, alles hinter sich zu lassen, die Erinnerung auszulöschen ... oder sollte man die Seele mit der Erinnerung stärken, ... an die traurige Vergangenheit zurück-denken und anerkennen, dass fehlende Liebe der Tod der Seele ist? ... Sie begrif-fen, dass man sich nichts sagen musste, um sich eben das zu sagen, dass alle Liebe brauchen, aber keine Erinnerungen, und dass man trotzdem Erinnerung und Liebe nicht trennen konnte, eine verzwickte Sache." **Carlos Fuentes, Die gläserne Grenze**

"In dictatorships we are more fortunate than you in the West in one respect. We believe nothing of what we read in the newspapers and nothing of what we watch on television, because we know it's propaganda and lies. Unlike you in the West, we've learned to look behind the propaganda and to read between the lines, and unlike you, we know that the real truth is always subversive." Zdener Urbanek

"The tradition of the oppressed teaches us that the 'state of emergency' in which we live is not the exception but the rule. We must attain to a conception of history that is in keeping with this insight. Then we shall clearly realize that it is our task to bring about a real state of emergency." Walter Benjamin, Theses on the Philosophy of History

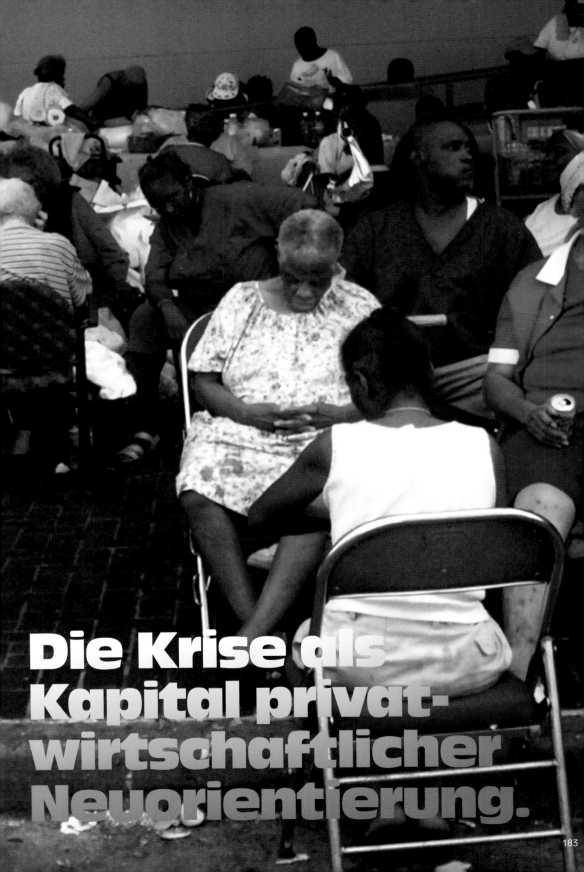

Die Krise als Kapital privatwirtschaftlicher Neuorientierung.

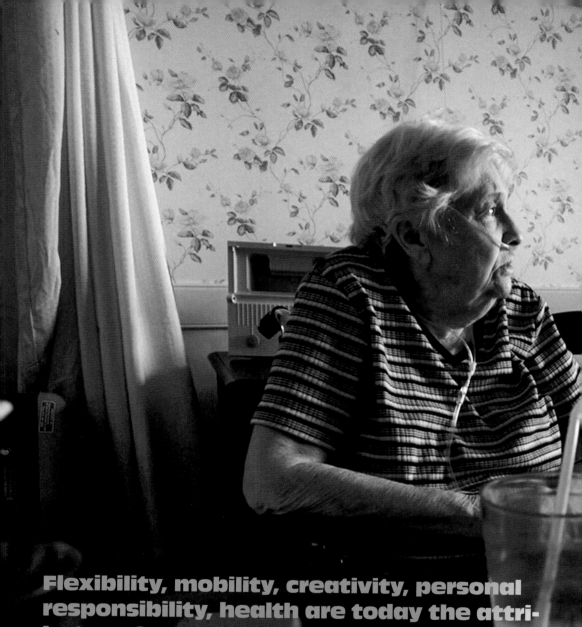

Flexibility, mobility, creativity, personal responsibility, health are today the attributes of a person as a precondition for participation in social life. Experience is a subsidiary value. Those who are not able to submit to this dictation, are relegated to the edge. We find these people in the machinery of isolation. Old people's homes as lucrative ghettos. See Richard Sennett, The flexible man; Luc Boltanski, Eve Chiapello, The new spirit of capitalism

„Wir leben in einer Gesellschaft, die dem Leistungs- und Jugendwahn verfallen ist und in der alte Menschen als wertlos gelten. Faktoren, die nicht nur im Alter die Chronifizierung von Schmerzen fördern: Soziale Isolation, Einsamkeit, Angst und Depression." Vgl. Gerhard Müller-Schwefe

Beyond age: In a dormitory of a Romanian children's home just the children in the first two beds survived after a period of famine. It later emerged that only these two constantly received a good-night hug from the over-worked nurse. Without love and affection the human being loses its orientation in life up to

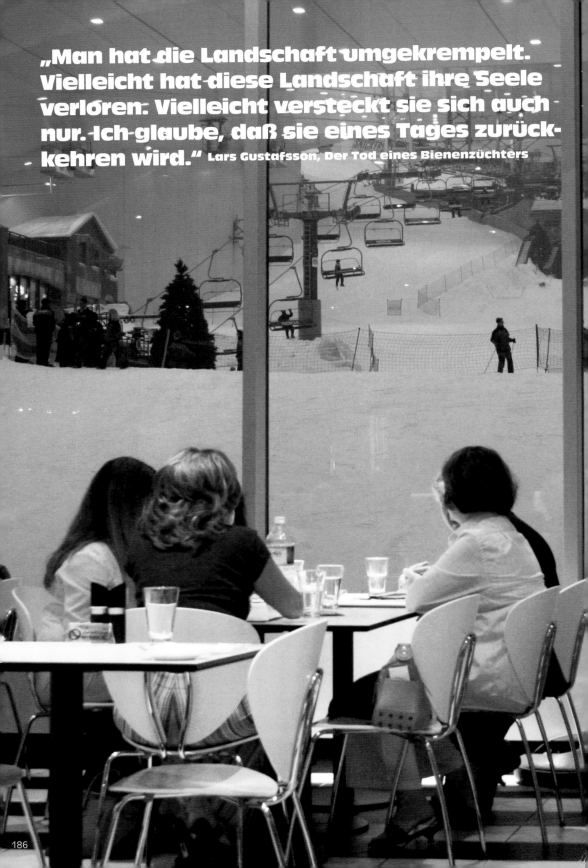

„Man hat die Landschaft umgekrempelt. Vielleicht hat diese Landschaft ihre Seele verloren. Vielleicht versteckt sie sich auch nur. Ich glaube, daß sie eines Tages zurückkehren wird." Lars Gustafsson, Der Tod eines Bienenzüchters

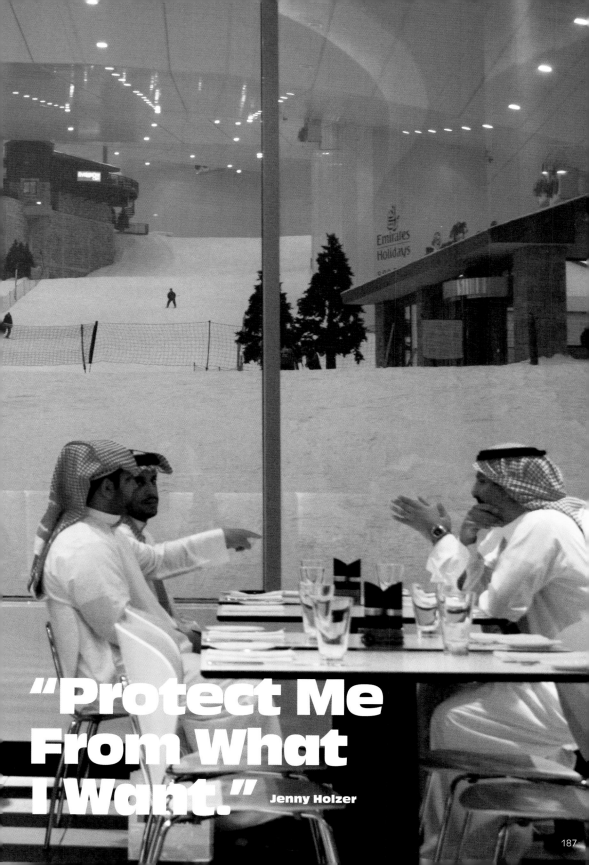

"Protect Me From What I Want." Jenny Holzer

„Aus dem Anspruch des Individuums, die Selbständigkeit und Eigenart seines Daseins gegen die Übermächte der Gesellschaft, des geschichtlich Ererbten, der äußerlichen Kultur und Technik des Lebens zu bewahren, quellen die tiefsten Probleme des modernen Lebens."

Georg Simmel, Die Großstädte und das Geistesleben

« Je ne supportais pas cette image d'une cité totalement balisée, sans jeu entre les diverses constructions, d'un monde où l'on sait toujours où l'on est. Comme un volcan grondant au fond de la forêt, il faut que, quelque part dans la ville, il y ait un endroit où sourd l'inconnu. »

Philippe Vasset, Un livre blanc

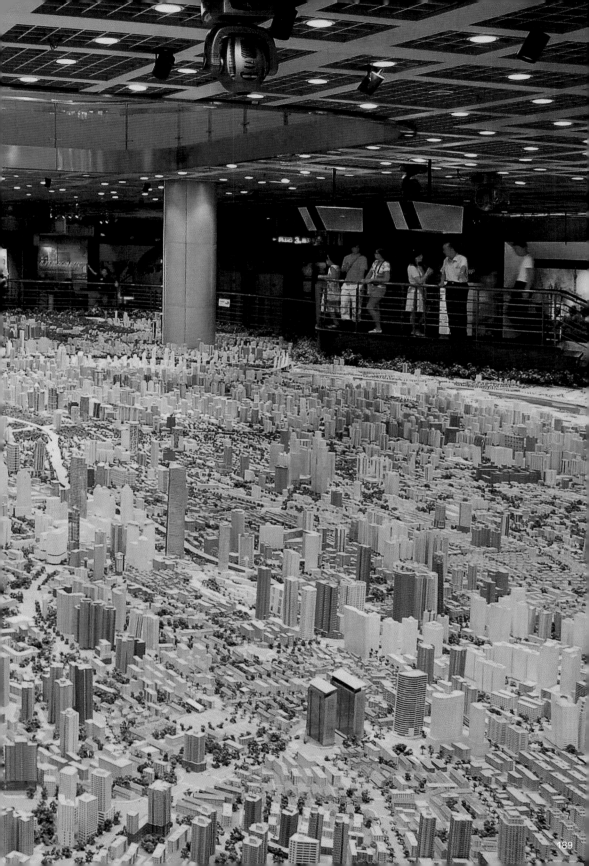

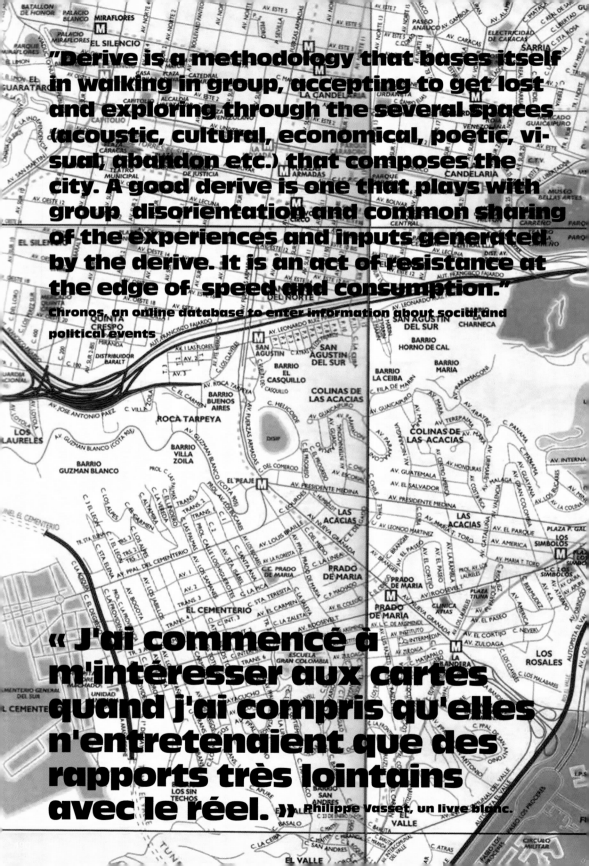

"Derive is a methodology that bases itself in walking in group, accepting to get lost and exploring through the several spaces (acoustic, cultural, economical, poetic, visual, abandon etc.) that composes the city. A good derive is one that plays with group disorientation and common sharing of the experiences and inputs generated by the derive. It is an act of resistance at the edge of speed and consumption."

Chronos, an online database to enter information about social and political events

« J'ai commencé à m'intéresser aux cartes quand j'ai compris qu'elles n'entretenaient que des rapports très lointains avec le réel. » Philippe Vasset, un livre blanc.

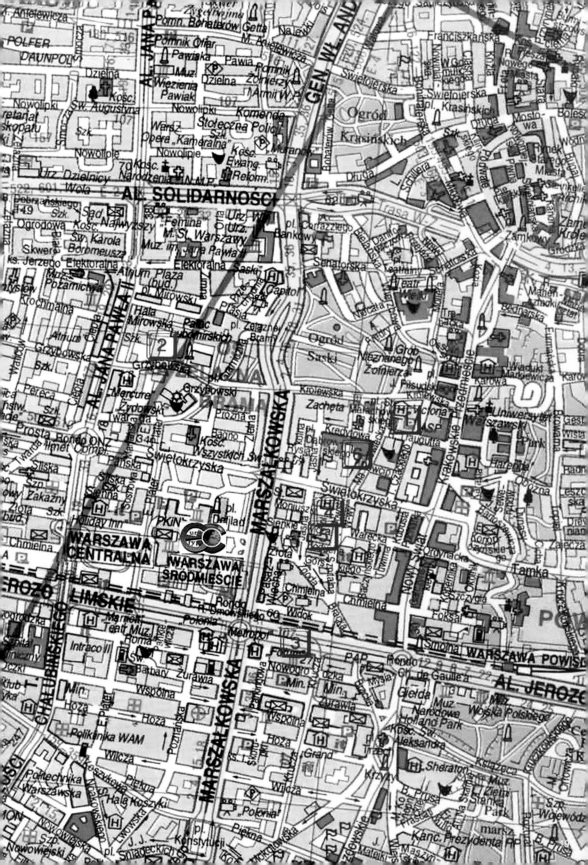

Maps are not impartial reference objects, but rather instruments of communication, persuasion and power. Like paintings, they express a point of view. By connecting us to a reality that could not exist in the absence of maps — a world of property lines and voting rights, taxation districts and enterprise zones — they embody and project the interests of their creators. See Denis Wood, The power of maps

„Polen war vernichtet und aufgeteilt. Wir waren Zeugen, wie Stalin auf einer Landkarte mit einem dicken Bleistift eigenhändig eine Linie zog, wo die Südgrenze Litauens an die Ostgrenze Deutschlands stiess und von da nach Süden bis zur tschechoslowakischen Grenze lief."
Ute Schneider, Die Macht der Karten

Mithilfe seiner Karten macht sich der Mensch die Welt untertan. Aber er bildet die Welt in seinen Karten nicht nur ab, sondern schafft sie zugleich neu, ordnet die Erde nach seinem Bilde.

„Kein Lüftchen regte sich. Wir waren allein auf der weißen Hochfläche, und es war wie an einem der beiden Pole, wo alles eben und weiß ist, weil dort die Welt ein Ende hat."

Fritz Mühlenweg, Fremde auf dem Pfad der Nachdenklichkeit

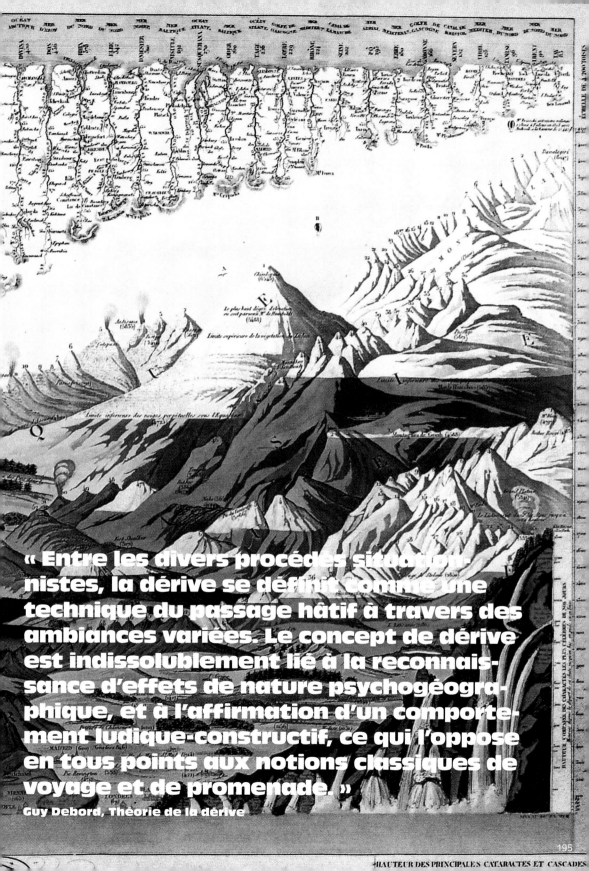

« Entre les divers procédés situationnistes, la dérive se définit comme une technique du passage hâtif à travers des ambiances variées. Le concept de dérive est indissolublement lié à la reconnaissance d'effets de nature psychogéographique, et à l'affirmation d'un comportement ludique-constructif, ce qui l'oppose en tous points aux notions classiques de voyage et de promenade. »

Guy Debord, Théorie de la dérive

HAUTEUR DES PRINCIPALES CATARACTES ET CASCADES

I was thinking, who is this guy in disguise? I'm thrilled by the map in the hood. It's the map of the world in the mind of a clown. What's the situation around 1600? There are a lot of new discovered geographical territories, but Shakespeare writes his Hamlet and Giordano Bruno is burnt for heresy on the Campo dei Fiori in Rome. What's the mindset of the clown? It is labeled in Latin: infinite is the number of fools. The guy in disguise is a situationist and could have been the pre-incarnation of this other guy, called Debord.

"Dies ist der kleine Raum der Welt und der Stoff unseres Ruhms, dies ist der Sitz, hier bringen wir Ehrungen hervor; hier begehren wir Macht, hier wird das menschliche Geschlecht in Unruhe gebracht, hier veranstalten wir Bürgerkriege." Anonymer Künstler

„Der Weg des Geistes ist der Umweg."

Georg Wilhelm Friedrich Hegel

**Orientierendes
Be-Greifen gegen die
desorientierende Nacht.**

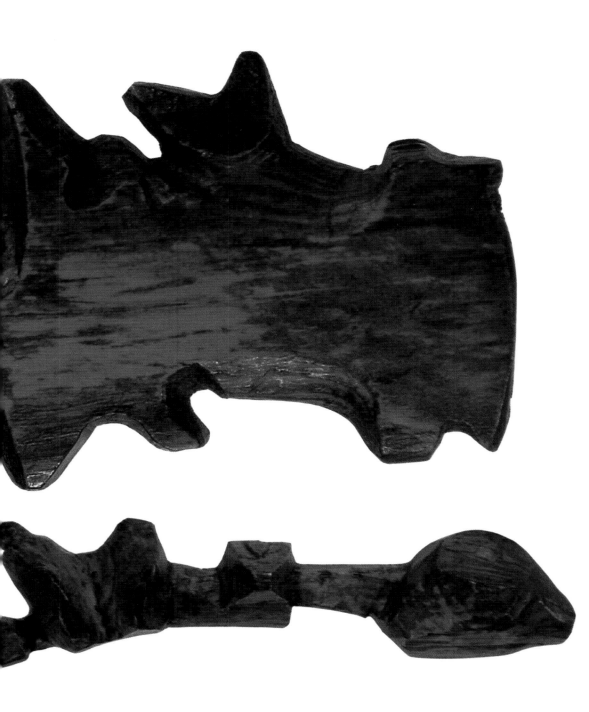

**Pour certains, ces morceaux de bois con-
stituent des outils pour s'orienter autour
des îles dangereuses, pour d'autres ...**

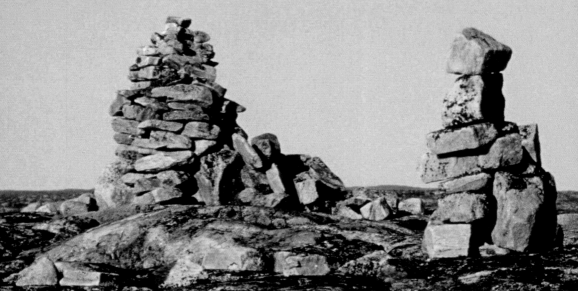

"Hold on to the disorientation for a while
because it provides some mental space
from which you can grasp, as they occur,
aspects of the new culture you have ent-
ered and how these aspects relate to
each other. Even while the focus must be
on your own environment, the aim is not
to illuminate merely the 'culture' of your
particular surroundings, but to explore
the way those particular aspects connect
to and represent concepts, values and
structures of the wider culture."

Carol Delaney, Disorientation and Orientation

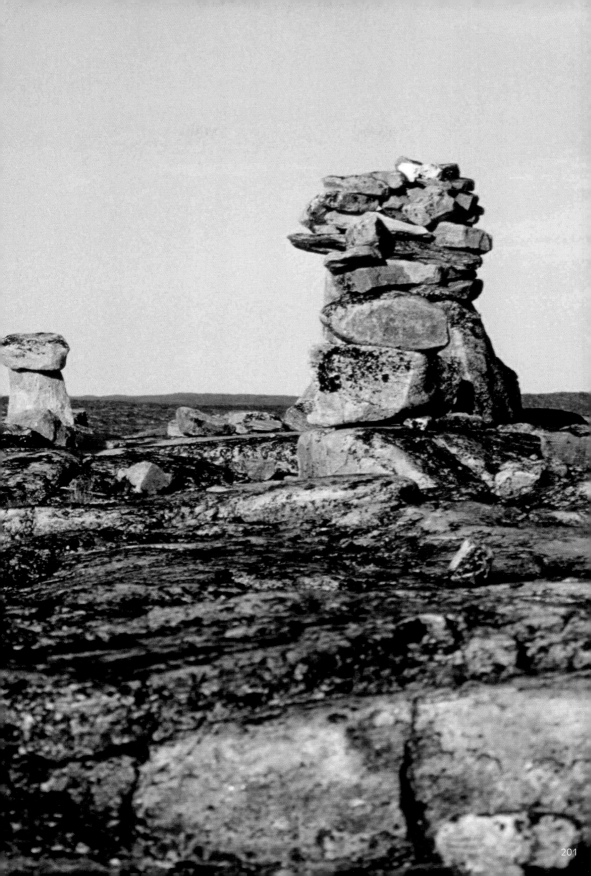

„Verstopfe den Ruderern mit Bienenwachs die Ohren, damit sie keinen Ton hören. Du aber, wenn Du unbeschadet dem Gesang der Sirenen lauschen willst, lass Dich von deinen Gefährten an Händen und Füßen mit Stricken an den Mastbaum binden und die Enden der Seile fest verknoten, damit sie sich nicht lösen, auch wenn Du verzaubert durch den Gesang, es begehrst."

Homer, Odyssee

"Nothing can begin, nothing can be done without a previous orientation — and any orientation implies acquiring a fixed point." Mircea Eliade

202

« Tu rencontreras d'abord les Sirènes qui charment tous les hommes qui les approchent ; mais il est perdu celui qui, par imprudence, écoute leur chant, et jamais sa femme et ses enfants ne le reverront dans sa demeure, et ne se réjouiront [...]. Un vigue rapidement au-delà, et bouche les oreilles de tes compagnons avec de la cire molle, de peur qu'aucun d'eux t'entende. Pour toi, écoute-les, si tu veux, mais que tes compagnons te lient par les pieds et les mains debout contre le mât, par les pieds et les mains, avant que tu écoutes avec une grande volupté la voix des Sirènes. » Homère, Odyssée

Der geblendete Polyphem wirft mit riesigen Felsblöcken nach der rufenden Stimme, die er erst verwünschen kann, als „Niemand", sich in sicherem Abstand wähnend, verrät, dass er Odysseus heisst.

« Finalement toute vie n'est rien de plus que la somme de faits aléatoires, une chronique d'intersections dues au hasard, de coups de chance, d'événements fortuits qui ne révèlent que leur propre manque d'intentionnalité. »

Paul Auster, *La Chambre dérobée*

« Le père et la mère les menèrent dans l'endroit de la forêt le plus épais et le plus obscur, et, dès qu'ils y furent, ils gagnèrent un faux-fuyant et les laissèrent là. Le petit Poucet ne s'en chagrina pas beaucoup, parce qu'il croyait retrouver aisément son chemin, par le moyen de son pain qu'il avait semé partout où il avait passé ; mais il fut bien surpris lorsqu'il ne put en retrouver une seule miette : les oiseaux étaient venus qui avaient tout mangé. Les voilà donc bien affligés ; car, plus ils marchaient, plus ils s'égaraient et s'enfonçaient dans la forêt. La nuit vint, et il s'éleva un grand vent qui leur faisait des peurs épouvantables. Ils croyaient n'entendre de tous côtés que les hurlements de loups qui venaient à eux pour les manger. Ils n'osaient presque se parler, ni tourner la tête. » Conte de Perrault

Hörst du das Weinen der Kinder im Wind, durch die Wipfel der Bäume jagen sie geschwind. Denn hier ist es bitter, und hier ist es kalt, bei den verlorenen Seelen im finst'ren Wald. Hier lauert der Tod, hier lauert das Sterben, und die Gewißheit, nie gefunden zu werden in den gierigen Ästen des Forsts, da lauert sie, sie wartet auf Kinder, die jedoch zurückkehren – nie ...

— Destiny, Hänsel und Gretel – Ein schwarzes Märchen (Kinderwald)

„ ‚Ei, du mein Gott, wie ängstlich wird mir's heute zumut, und bin sonst so gerne bei der Großmutter!' Es rief ‚Guten Morgen', bekam aber keine Antwort. Darauf ging es zum Bett und zog die Vorhänge zurück: da lag die Großmutter und hatte die Haube tief ins Gesicht gesetzt und sah so wunderlich aus. ‚Ei, Großmutter, was hast du für große Ohren!' ‚Daß ich dich besser hören kann.' ‚Ei, Großmutter, was hast du für große Augen!' ‚Daß ich dich besser sehen kann.' ‚Ei, Großmutter, was hast du für große Hände' ‚Daß ich dich besser packen kann.' ‚Aber, Großmutter, was hast du für ein entsetzlich großes Maul!' ‚Daß ich dich besser fressen kann.' Kaum hatte der Wolf das gesagt, so tat er einen Satz aus dem Bette und verschlang das arme Rotkäppchen."

Gebrüder Grimm, Rotkäppchen

« Nel mezzo del cammin di nostra vita/ Mi ritrovai per una selva oscura,/ Ché la diritta via era smarrita./ Ahi quanto a dir qual era è cosa dura/ Esta selva selvaggia e aspra e forte/ Che nel pensier rinova la paura ! » Dante, La Divina Commedia

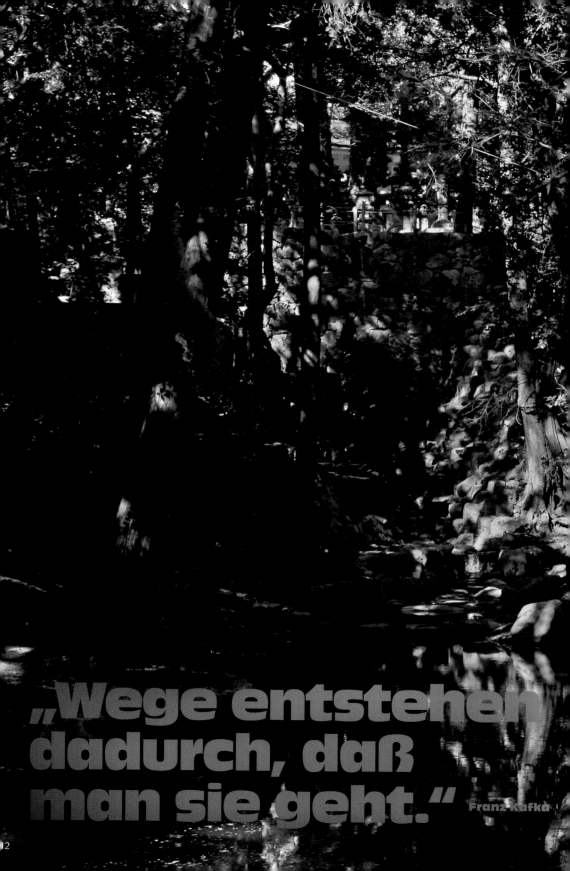

„Wege entstehen dadurch, daß man sie geht." Franz Kafka

Above is better than below. What a tremendous optical filter. The benefit of the haze is the relaxation of the gaze.

"We often seek immediate correspondence between an image and a system of reality, explaining the world by a one-to-one orientation with a textual or theoretical source. But this rational approach doesn't necessarily take into account the inherent lapses, or moments of disorientation. It is often in these moments of confusion that the fusion of a new system of reality is synthesized." Whitney Rugg, Confusion: Disorientation and Synthesis

« Où puis-je être », si tout ce qui m'entoure s'efface progressivement jusqu'à disparaître totalement? Terrible sensation que celle de la désorientation où même les notions de haut et de bas commencent à nous échapper à partir du moment où l'orient disparaît.

Le montagnard, perdu dans le brouillard, qui retrouvera après plusieurs heures de marche ses propres traces, constatant avoir tourné en rond alors qu'il pensait descendre une pente, saura à quel point notre orientation ne se construit que par rapport aux repères extérieurs, qu'ils soient géologiques, architecturaux ou cosmiques.

Un rayon de soleil à travers les nuages et tout redevient limpide : je reconnais tel sommet, donc je dois me trouver ici, constatera le randonneur égaré en essayant de mettre en relation la représentation du paysage sur plan, la réalité et d'éventuels souvenirs.

L'orientation se construit sur cette relation entre ce très lointain « orient » indiquant une direction constante et l'ici dans lequel j'ai tendance à tourner en rond.

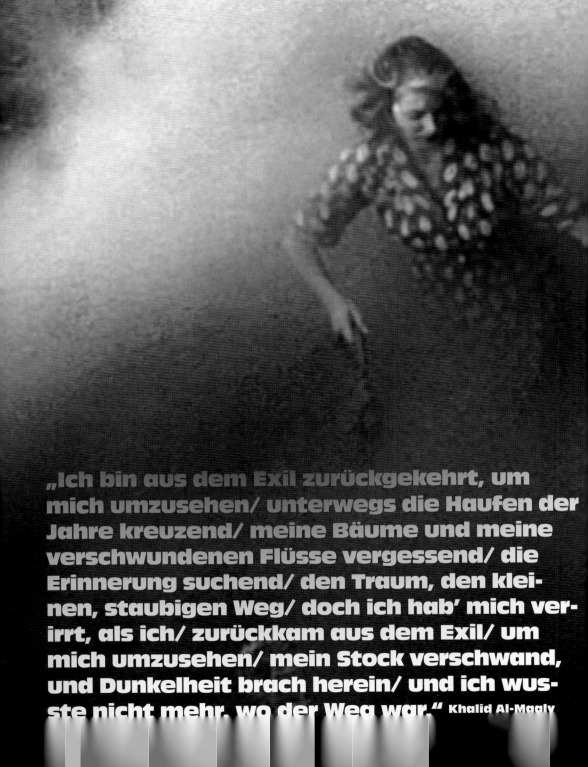

„Ich bin aus dem Exil zurückgekehrt, um mich umzusehen/ unterwegs die Haufen der Jahre kreuzend/ meine Bäume und meine verschwundenen Flüsse vergessend/ die Erinnerung suchend/ den Traum, den kleinen, staubigen Weg/ doch ich hab' mich verirrt, als ich/ zurückkam aus dem Exil/ um mich umzusehen/ mein Stock verschwand, und Dunkelheit brach herein/ und ich wusste nicht mehr, wo der Weg war." **Khalid Al-Maaly**

« Je suis un Sinto/ Je suis un Sinto/ En prison, seul/ dans ma peine./ Je bois la lumière/ du soleil./ Du fond de mes rêves/ je cueille les fleurs/ de tous les jardins./ Je tresserai pour toi une couronne/ avec toutes les étoiles/ de l'univers./ Vie obscure/ seul dans la peine/ avec ma misère./ Tu pleures, mon cœur/ la vie libre,/ et pleurent aussi mes yeux./ Avec mes larmes/ j'ai écrit sur les ailes/ d'une hirondelle :/ Rends-moi ma vie de liberté./ Que je puisse mourir/ sous un arbre, un pin,/ en Sinto. » Poème Sinti

Fear is a constant companion of human beings. It protects, threatens or even endangers. In or after a traumatic situation or when a generalized anxiety disorders, the horizons of perception and the relationship to the triggering contexts moves. The whole emotional and physical Sensorium is focused on survival. Which makes sense in existential threats but in normal everyday situations it can lead to misperceptions and so-called "panic behavior".

Interrelation between fear and adrinaline: increased heart rate and blood pressure, thumping of the heart, shaking, nervousness or a transient headache. Psychomotor agitation, disorientation, impaired memory and psychosis ...

"During times of
universal deceit,
telling the truth
is revolutionary."

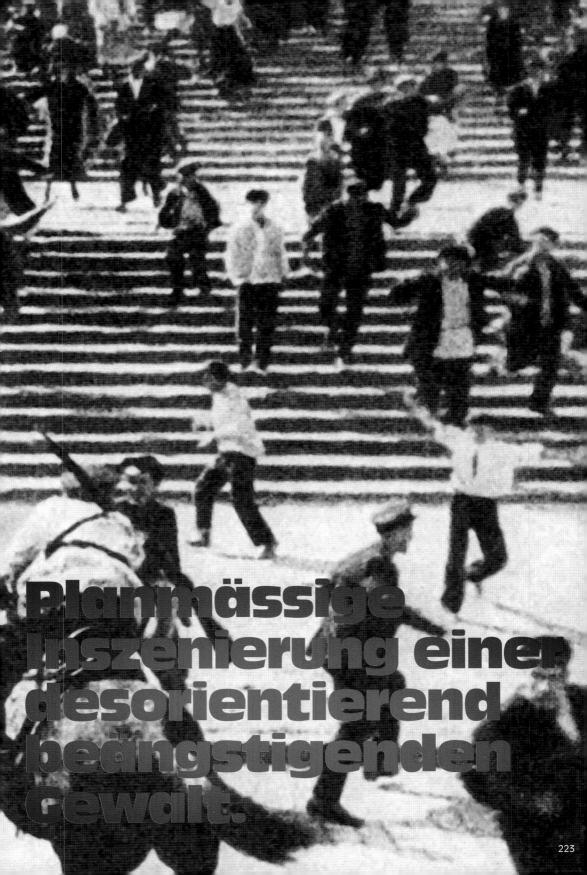

Planmässige Inszenierung einer desorientierend beängstigenden Gewalt.

"Die bloße Vermehrung des Geldquantums, das man auf einmal in der Hand hat, vermehrt [...] die Versuchung zum Geldausgeben [...]. [Sie] nimmt der Beziehung zwischen einem Objekte und einem bestimmten Geldquantum ihren fließenden Charakter und verfestigt sie zu sachlicher, dauernder Angemessenheit. Dadurch entsteht nun, sobald das eine Glied des Verhältnisses sich ändert, eine Erschütterung und Desorientierung."

Georg Simmel, Philosophie des Geldes, 1900

Tief orientierte Selbstverlorenheit

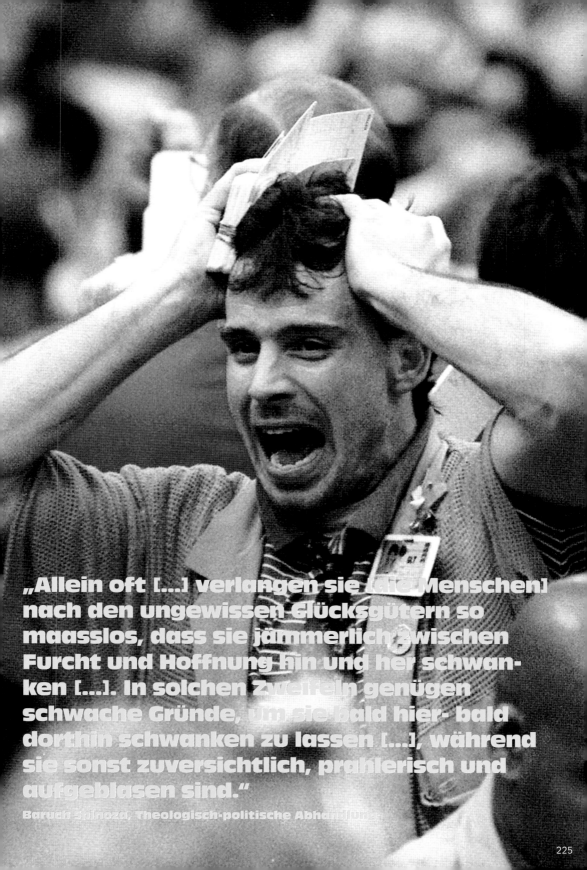

„Allein oft [...] verlangen sie [die Menschen] nach den ungewissen Glücksgütern so maasslos, dass sie jämmerlich zwischen Furcht und Hoffnung hin und her schwanken [...]. In solchen Zweifeln genügen schwache Gründe, um sie bald hier- bald dorthin schwanken zu lassen [...], während sie sonst zuversichtlich, prahlerisch und aufgeblasen sind."

Baruch Spinoza, Theologisch-politische Abhandlung

« Gouverner signifie agir sur des sujets qu'on doit considérer comme libres. »

Maurizio Lazzarato, Biopolitique - Bioéconomie - politique de la multiplicité

In the mid-twentieth century, two camps disagreed strongly on the main causes of inflation at moderate rates: the "monetarists" argued that money supply dominated all other factors in determining inflation, while "Keynesians" argued that real demand was often more important than changes in the money supply.

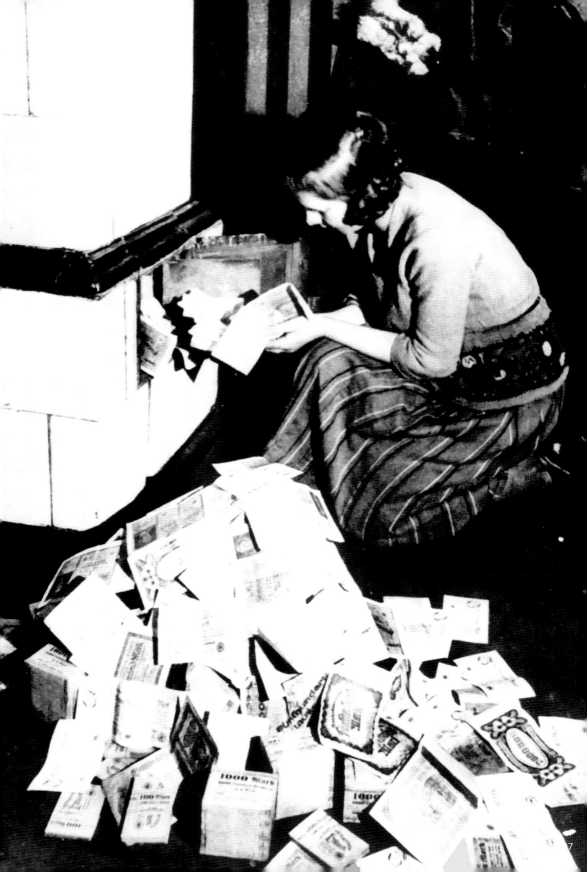

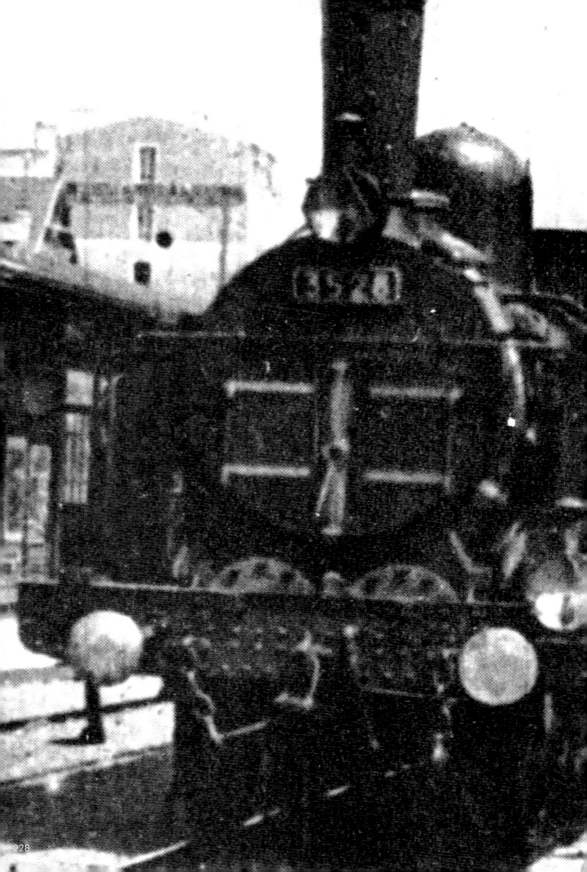

Quelle désorientation actuelle équivaudrait à l'arrivée de ce monstre dans la gare de la Ciotat et de sa reproduction dans ce film des frères Lumière.

Scaling is a very powerful parameter of disorientation. Things have a certain size. Things have a certain speed. Things have a certain behavior which is commonly recognized. Any even subtle transformation of shared conventions is an act of disorientation. A blowup of let's say an ordinary Volkswagen Golf to 110% of its common size is a shock. Shrinking or scaling the thing down to 90% has a similar effect. What is normal? Normal is meteorological and lives in the heart of the orientation-disorientation issue.

Internationale Ballon-Wettfahrten
in Schmargendorf - Berlin
· October 1908 ·

Überblick kann heissen, den Boden unter den Füssen aufzugeben.

Et tout à coup avoir la capacité d'élever son corps dans l'espace précédemment réservé aux oiseaux, aux dieux, aux insectes et aux nuages.

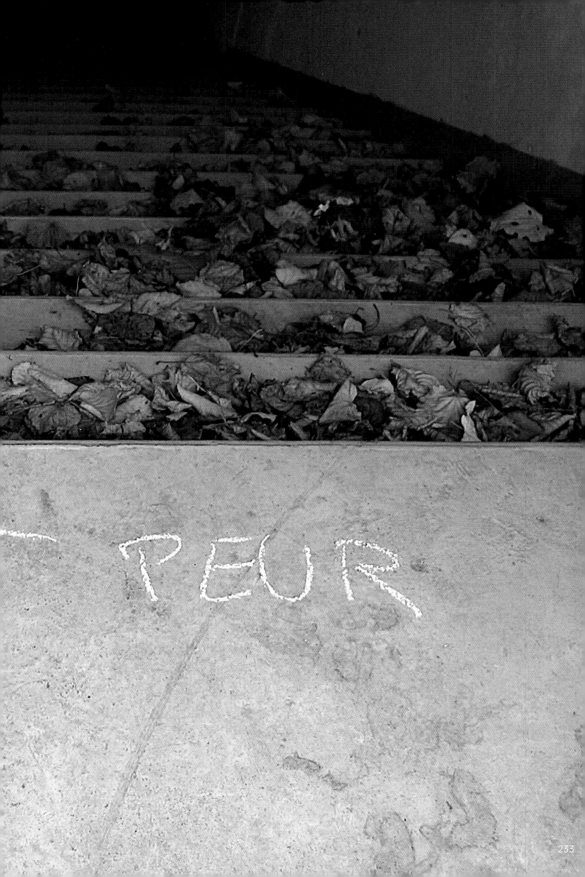

233

« L'autisme, si autisme il y a, je le situerais au cœur de ce qui nous concerne tous : dans la désorientation de cette rondelle orientable, mais inorientée qu'est l'objet cause du désir ... C'est en tant qu'inorienté qu'il pousse à l'orientation, devenant de ce fait cause du désir chez les uns, cause de la destruction et de l'automutilation chez les autres. »

Richard Abibond, De l'autisme

"You made me forget myself; I thought I was someone else, someone good."

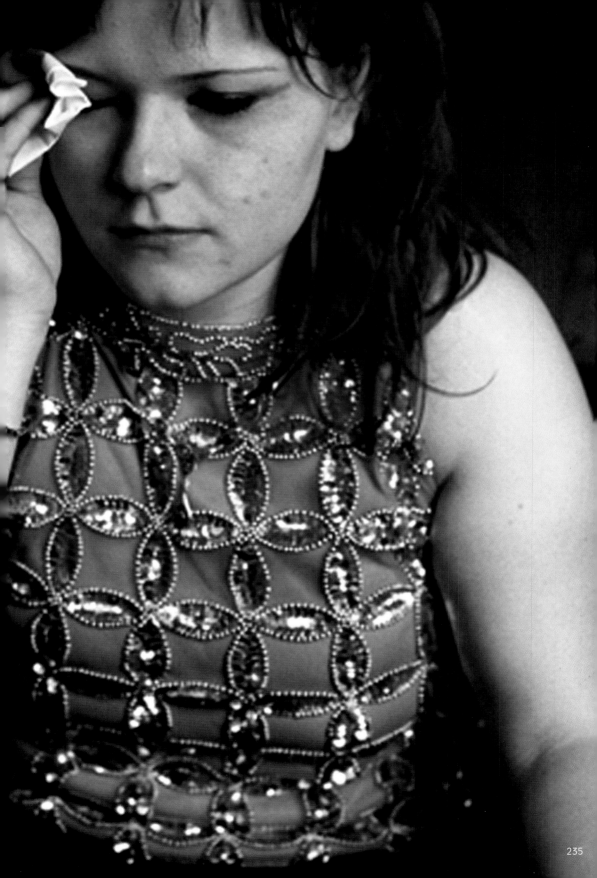

"This is love: to fly to heaven, every moment to rend a hundred veils; at first instance, to break away from breath — first step, to renounce feet; to disregard this world, to see only that which you yourself have seen whence all objects derive their unreal existence." Dschalal ad-Din Muhammad Rumi, um 1260

Aimer à en perdre la raison. Aimer à n'en savoir que dire ...

„In welcher Sprache ich auch schriebe,
Persisch und Türkisch gilt mir gleich.
Ein Himmel wölbt sich über jedem Reich,
Und Liebe reimt sich überall auf Liebe."
„Mein Auge ist nur dazu da,
Daß es dich spiegelt.
Mein Mund, damit er deinen Mund versiegelt.
Die Hand, damit sie deine Hand behalte.
Mein Sinn, damit er deinen Sinn entfalte."

Hafez, um 1380

„An Dionisio wälzte sich eine dreihundert-
fünfzig Pfund schwere Dicke vorbei, und
er fragte sich, wo wohl die Tiefe ihrer Lust
bliebe, wie man durch die vielfältigen Wül-
ste ihrer Schenkel und Hinterbacken zum
heiligen Loch ihrer Libido gelangte. Würde
der Partner sich zu der Bitte hinreissen
lassen: Liebste, lass einen fahren, damit
ich mich orientieren kann."

Carlos Fuentes, Die gläserne Grenze

« **Après matines, Ambrosio se retira dans sa cellule. Le péché était chose toute nouvelle pour lui, il en était totalement désorienté, la profondeur de sa chute lui donnait le vertige, et il re- nonçait à voir clair au mi- lieu de ce chaos de satis- faction et d'épouvante que son cerveau lui présen- tait … Le remords, la peur, la volupté, l'angoisse me- nait dans son esprit la sara- bande la plus effrénée … »**

Le Moine, raconté par Antonin Artaud

... le soleil en ... Vas ... de
danger touchez votre ...
... et le ... de ... effort
... ET LE SORT S'ÉCLAIRERA

„Könnte ich doch meinen Körper/ über die ganze Welt verstreuen/ könnte ich mir doch die Sonne zwischen die Lippen legen/ und die Bläue des Meeres auf meinen Fingernägeln tragen/ [...]/ ich will aufbrechen/ zu allen Orten der Erde/ ohne Reisepass und Koffer." Hussain Mardan

"Orientalism is 'a kind of Western projection onto and will to govern over the Orient.' Orientalism meant European academic and popular discourse about the Orient. In a way, the Orient has also been Europe's cultural rival and one of the most significant images of the Other. Although Europe has defined its Other by looking at the Orient, and used the contrasting images, ideas, personalities and experiences of the Orient to define itself, the West and the Rest." Edward Said, Orientalism; Culture and Imperialism

Orientalisme : parcours de l'orient a la recherche de diverses formes de désorientation.

"One of the worst mistakes any revolution can make is to become boring. It leads to ritualism opposed to games, cults as opposed to communities and the denial of human rights as opposed to freedom." Abbie Hoffman, Museum of the Street

"We were not born critical of existing society. There was a moment in our lives (or a month, or a year) when certain facts appeared before us, startled us, and then caused us to question beliefs that were strongly fixed in our consciousness — embedded there by years of family prejudices, orthodox schooling, imbibing of newspapers, radio and television." Howard Zinn

"We can't start perfectly and beautifully. Don't be afraid of being a fool; start as a fool."

Chogyam Trungpa Rimpoche quoted by
Clandestine Insurgent Rebel Clown Army

Die Suche nach der Subversion herrschender Ordnung, um auf dem Weg der lustvollen Desorientierung zu neuen Formen jenseits des Orientiert-Werdens zu gelangen.

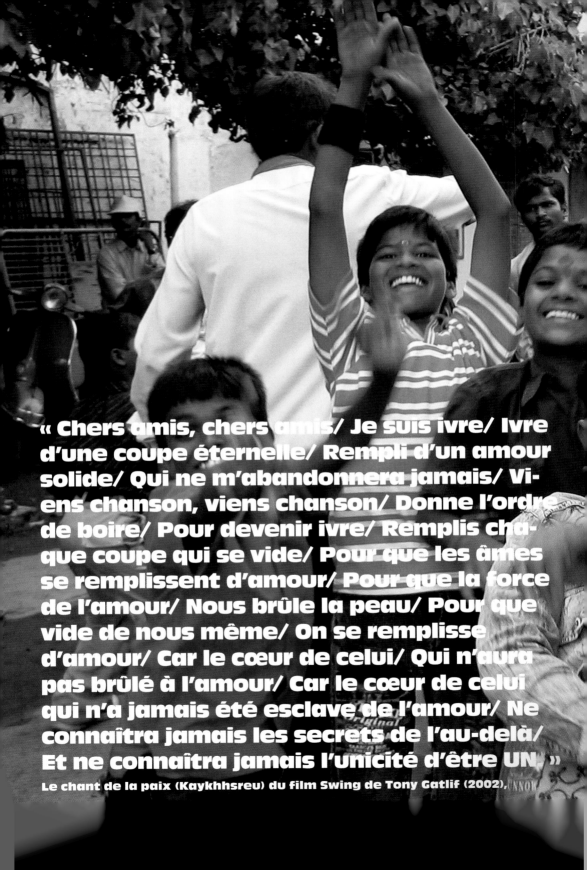

« Chers amis, chers amis/ Je suis ivre/ Ivre d'une coupe éternelle/ Rempli d'un amour solide/ Qui ne m'abandonnera jamais/ Viens chanson, viens chanson/ Donne l'ordre de boire/ Pour devenir ivre/ Remplis chaque coupe qui se vide/ Pour que les âmes se remplissent d'amour/ Pour que la force de l'amour/ Nous brûle la peau/ Pour que vide de nous même/ On se remplisse d'amour/ Car le cœur de celui/ Qui n'aura pas brûlé à l'amour/ Car le cœur de celui qui n'a jamais été esclave de l'amour/ Ne connaîtra jamais les secrets de l'au-delà/ Et ne connaîtra jamais l'unicité d'être UN. »

Le chant de la paix (Kaykhhsreu) du film Swing de Tony Gatlif (2002).

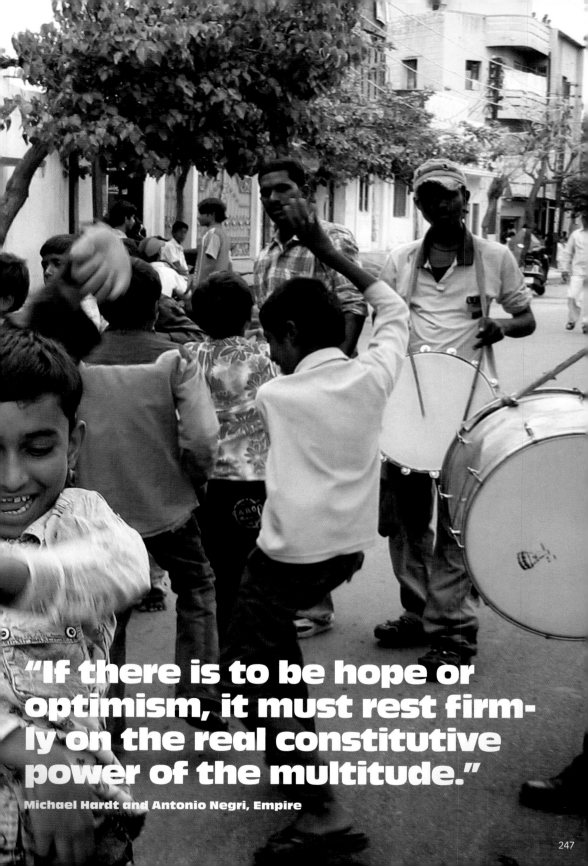

"If there is to be hope or optimism, it must rest firmly on the real constitutive power of the multitude."

Michael Hardt and Antonio Negri, Empire

Ganz in Trance Zungen-
redend, mit geschlossenen
Augen hellsehend, verzückt
rasend: die Welt der Dinge
durchbrechen — uralte Quel-
le kollektiver Orientierung

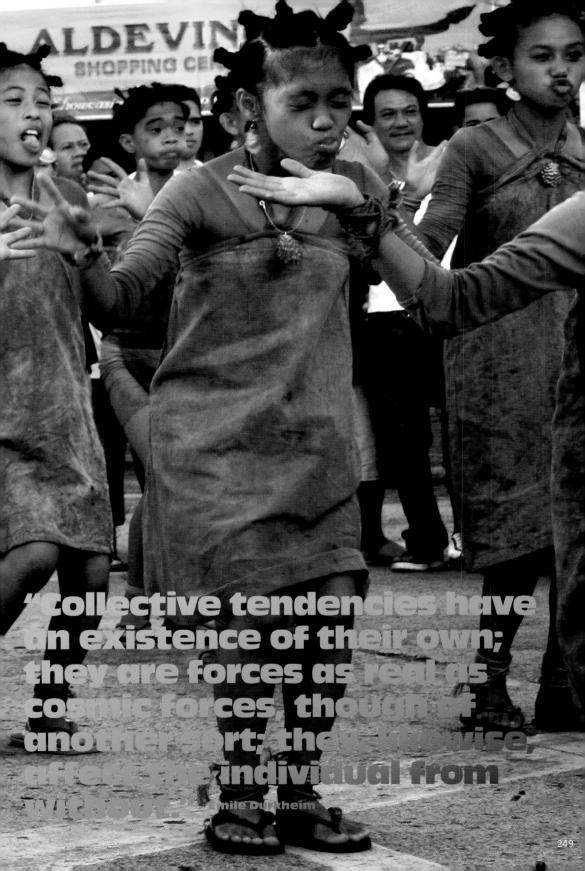

"Collective tendencies have an existence of their own; they are forces as real as cosmic forces, though of another sort; they, likewise, affect the individual from without." Émile Durkheim

249

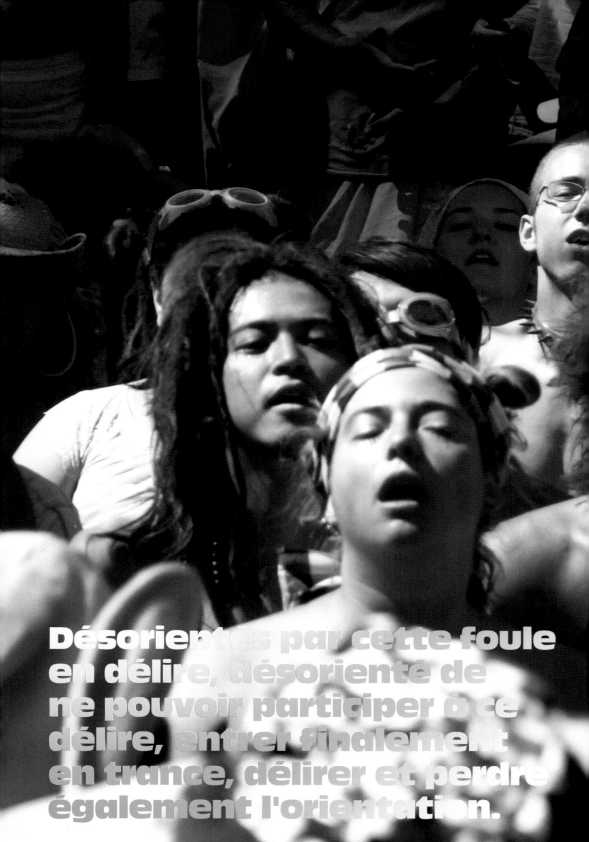

Désorientés par cette foule
en délire, désorienté de
ne pouvoir participer à ce
délire, entrer finalement
en trance, délirer et perdre
également l'orientation.

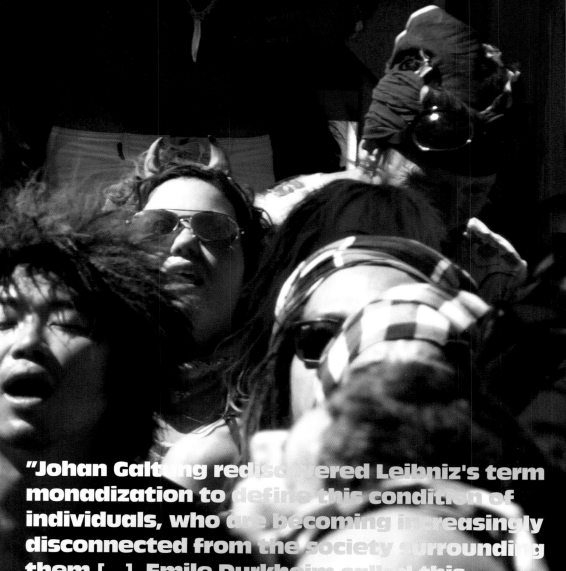

"Johan Galtung rediscovered Leibniz's term monadization to define this condition of individuals, who are becoming increasingly disconnected from the society surrounding them [...]. Emile Durkheim called this individual condition anomy and stated that individual disorientation as the chief condition of a society produces societal 'dérèglement', a term that in Durkheim's thinking has a different and a worse meaning than in today's neoliberal dogmas."

Wolfgang Dietrich, A Structural-cyclic Model. Developments in Human Rights

**Biogenetic definition:
Healing is the process by
which the cells in the body
regenerate and repair
to reduce the size of a
damaged or necrotic area.
Injured tissue is replaced
with scar tissue.**

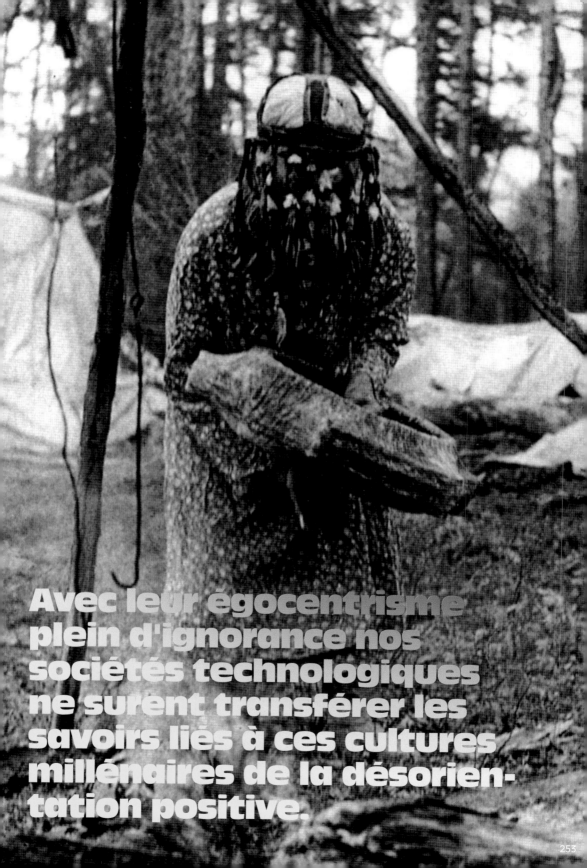

Avec leur égocentrisme plein d'ignorance nos sociétés technologiques ne surent transférer les savoirs liés à ces cultures millénaires de la désorientation positive.

Culture jamming's dynamic aims includes creating a contrast between corporate or mass media images and the realities or perceived negative side of the corporation or media. This is done symbolically, with the "détournement" of pop iconography. See Kalle Lasn; Culture Jamming. Die Rückeroberung der Zeichen; or Mark Dery, CultureJamming: Hacking, Slashing and Sniping in the Empire of Signs

Réinventons la rue, le carnaval, la confrontation, le chaos, la fraternité, la joie ...

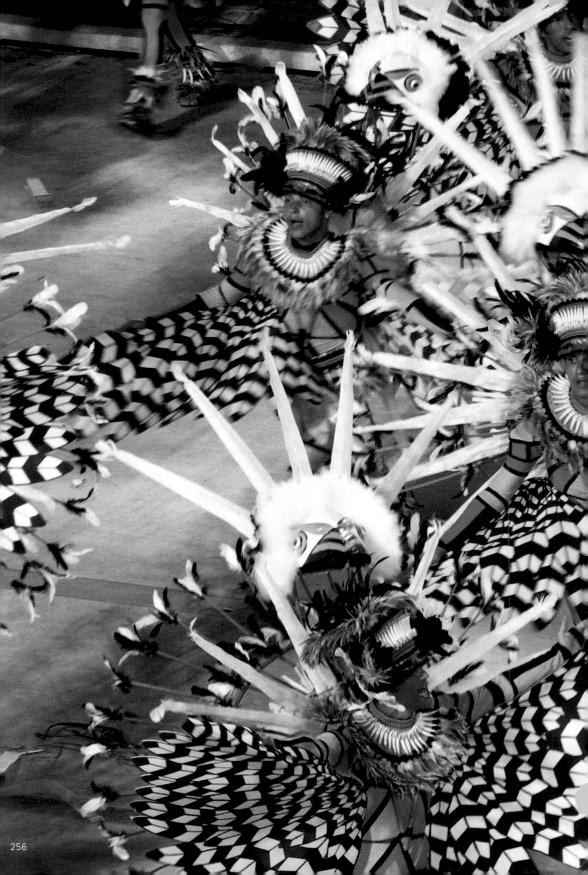

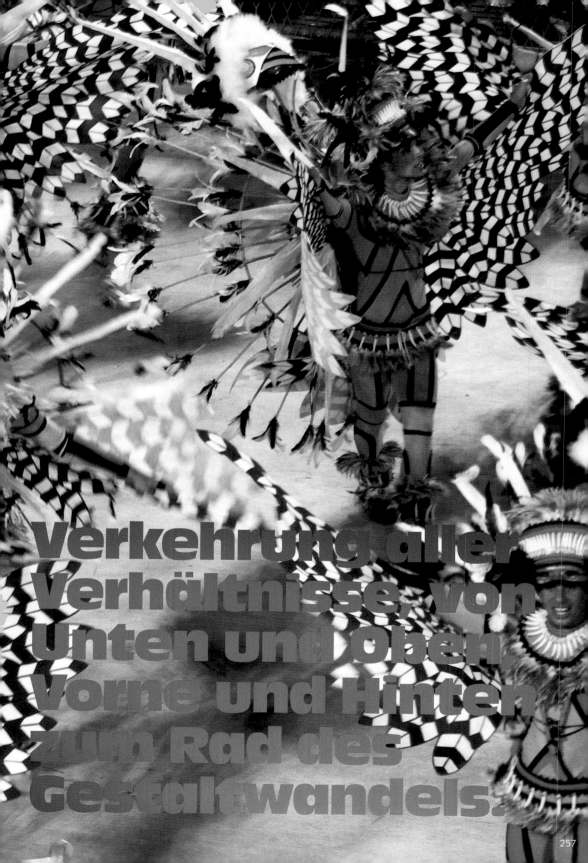

Verkehrung aller
Verhältnisse, von
Unten und Oben,
Vorne und Hinten
zum Rad des
Gestaltwandels.

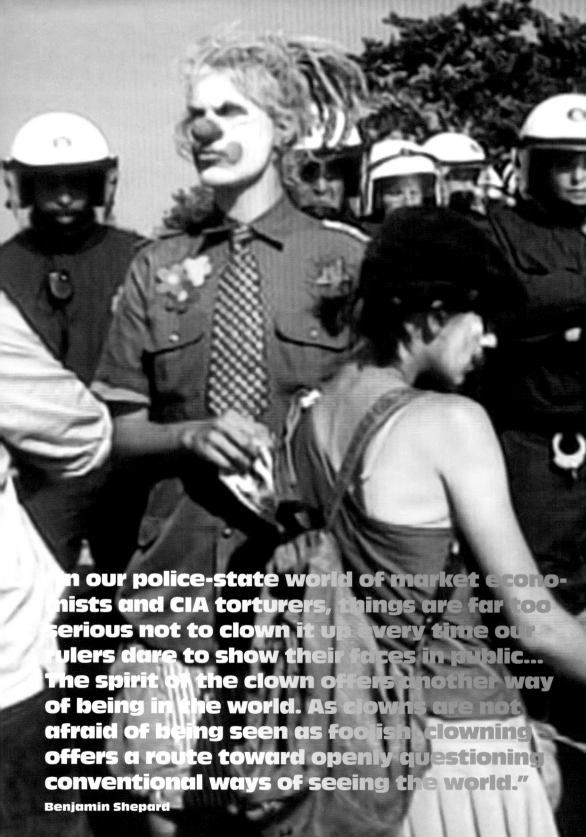

"In our police-state world of market econo-
mists and CIA torturers, things are far too
serious not to clown it up every time our
rulers dare to show their faces in public...
The spirit of the clown offers another way
of being in the world. As clowns are not
afraid of being seen as foolish, clowning
offers a route toward openly questioning
conventional ways of seeing the world."
Benjamin Shepard

"Clowns always speak of the same thing; they speak of hunger, hunger for food, hunger for sex, but also hunger for dignity, hunger for identity, hunger for power. In fact, they introduce questions about who commands, who protests." **Dario Fo**

„Die Logik der Party, auch die des Party-Protests, ist — Rave-o-Lution hin oder her — nicht die Logik der Revolution, in der die Verdammten dieser Erde sich gegen ihre Unterdrücker erheben [...]. Ob die Party zum subversiven Akt, zum Karneval, zum friedlichen Protest, zum Kommerz oder zur Konfrontation wird, hängt davon ab, ob es gelingt, herrschende Codes zu benutzen und zu verschieben [...]. Sich darauf einzu-lassen, anstelle nach der Konfrontation mit klaren Feinden zu suchen, wird stets ein schwieriges Unternehmen bleiben."

Sonja Brünzel, dérive

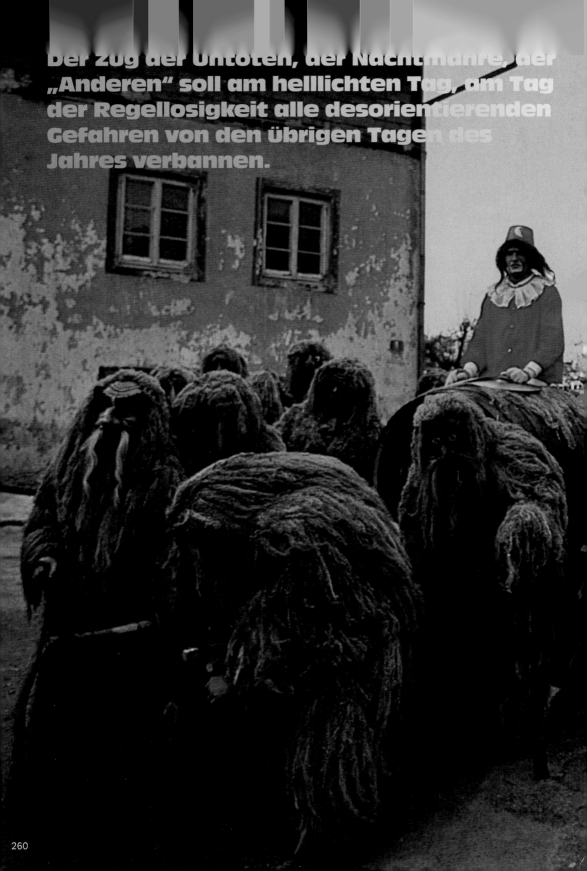

Der Zug der Untoten, der Nachtmahre, der „Anderen" soll am helllichten Tag, am Tag der Regellosigkeit alle desorientierenden Gefahren von den übrigen Tagen des Jahres verbannen.

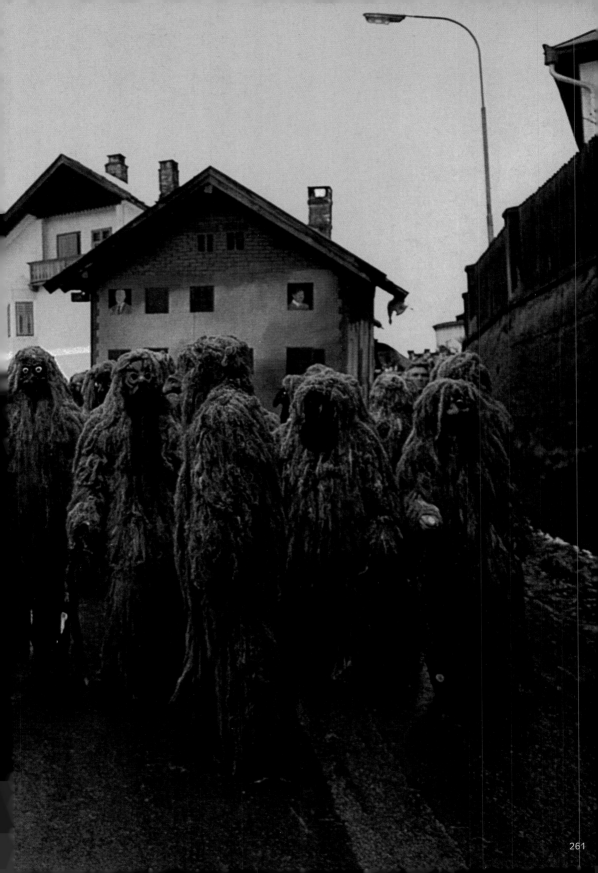

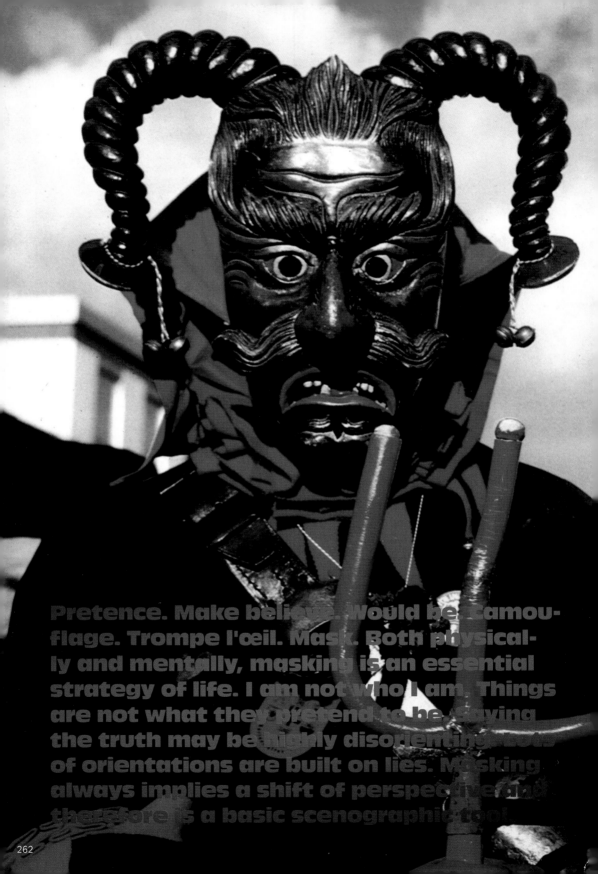

Pretence. Make believe. Would be camou-
flage. Trompe l'œil. Mask. Both physical-
ly and mentally, masking is an essential
strategy of life. I am not who I am. Things
are not what they pretend to be. Saying
the truth may be highly disorienting: lots
of orientations are built on lies. Masking
always implies a shift of perspective and
therefore is a basic scenographic tool.

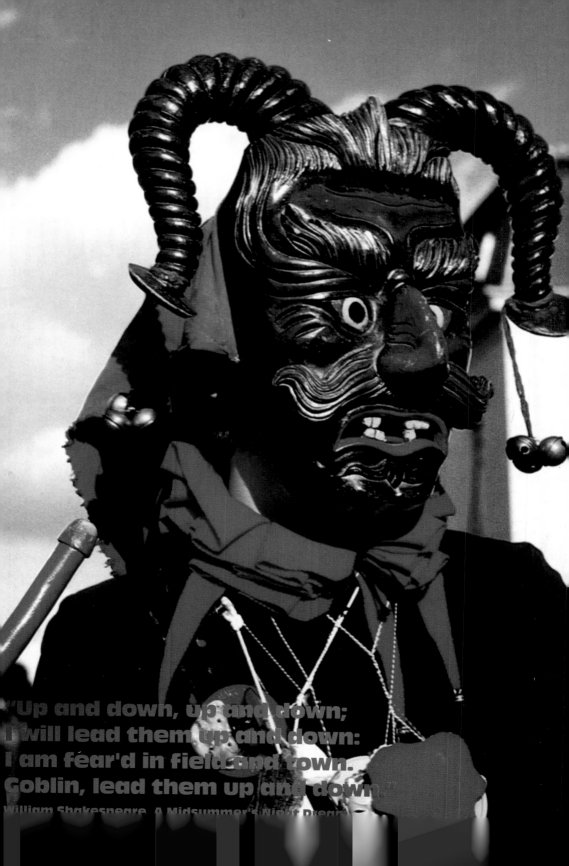

"Up and down, up and down;
I will lead them up and down:
I am fear'd in field and town.
Goblin, lead them up and down."
William Shakespeare, A Midsummer's Night Dream

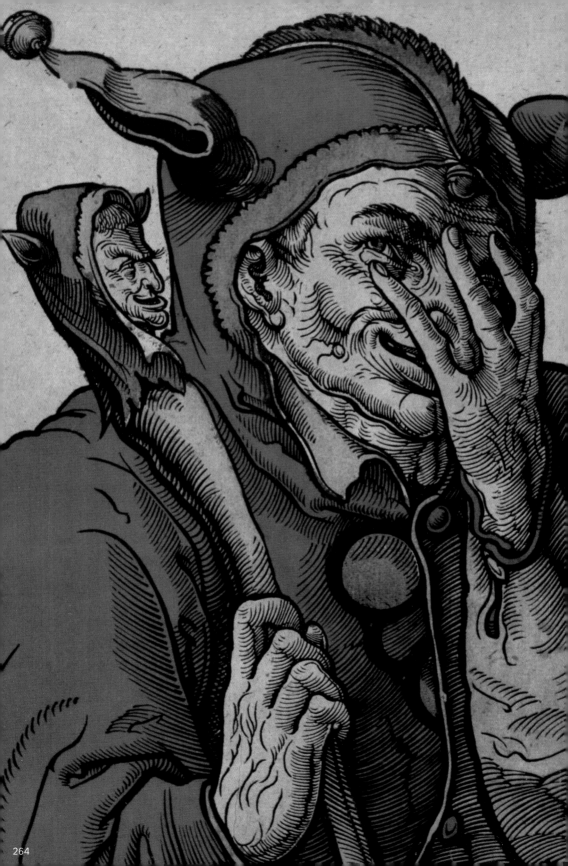